CONSTITUTE A FORM OF PRINCIPLES
THREE-DIMENSIONAL DESIGN METHODS

构形原理
——三维设计方法

叶丹 潘洋 编著

中国建筑工业出版社

图书在版编目（CIP）数据

构形原理——三维设计方法／叶丹，潘洋编著．—北京：中国建筑工业出版社，2012.10
ISBN 978-7-112-14707-6

Ⅰ.①构… Ⅱ.①叶…②潘… Ⅲ.①三维—造型设计 Ⅳ.① J06

中国版本图书馆 CIP 数据核字（2012）第 223075 号

责任编辑：李晓陶　陈小力
责任校对：党　蕾　王誉欣

构形原理
—— 三维设计方法
叶　丹　潘　洋　编著
*
中国建筑工业出版社出版、发行（北京西郊百万庄）
各地新华书店、建筑书店经销
北京嘉泰利德公司制版
北京云浩印刷有限责任公司印刷
*
开本：787×960毫米　1/16　印张：7¼　字数：168千字
2012年11月第一版　2012年11月第一次印刷
定价：36.00元
ISBN 978-7-112-14707-6
(22753)

版权所有　翻印必究
如有印装质量问题，可寄本社退换
（邮政编码　100037）

目 录

第1章 导论 ········· 1
1.1 自然的模式 ········· 2
1.2 观察思考 ········· 5
1.3 构形图式 ········· 10

第2章 形态认知 ········· 20
2.1 从模仿做起 ········· 21
2.2 改变视角 ········· 38
2.3 认识构造 ········· 46

第3章 视觉动力 ········· 55
3.1 感悟生命力 ········· 56
3.2 力的结构 ········· 61
3.3 曲面的张力 ········· 67

第4章 视觉秩序 ········· 74
4.1 尺度 ········· 75
4.2 平衡 ········· 80
4.3 节奏 ········· 84

第5章 用材料思考 ········· 91
5.1 构形材料 ········· 92
5.2 材料的构性 ········· 97
5.3 全新思考 ········· 103

参考文献 ········· 108
后记——从包豪斯说起 ········· 109

第1章 导论

1. 教学内容：自然法则、观察方法与构形图式
2. 教学目的：（1）以自然为解读对象，提高认知能力，培养对自然的观察能力和感悟能力
 （2）通过对自然和构形图式语言的解读，激发设计意识
 （3）通过阅读思考，加深对设计的认识与理解
3. 教学方式：（1）用多媒体课件作理论讲授
 （2）以小组为单位，进行实物观察、构绘，教师作辅导和讲评
4. 教学要求：（1）通过学习视觉思维理论，掌握观察构绘的方法，提高思维的灵活度
 （2）加强构形图式语言的存储和解构，丰富想象力
 （3）学生要利用大量课外时间去图书馆、上网寻找和选择资料
5. 作业评价：（1）资料收集和综合表达能力
 （2）能体现思考过程，不是对某现成品的模仿
 （3）敏锐的感知觉能力，并有清新的表达
6. 阅读书目：（1）（美）约翰·杜威. 我们如何思维 [M]. 北京：新华出版社，2010.
 （2）（英）达西·汤普森. 生长与形态 [M]. 上海科学技术出版社，2003.
 （3）胡宏述. 基本设计——智性、理性和感性 [M]. 北京：高等教育出版社，2008.

1.1 自然的模式

自然界呈现给我们的是一个千姿百态的物质世界。

我们也许会好奇：为什么许多动物比想象中的还要美？世界万物的形态既相似、又多变，其缘由何在？是什么构成了万物的形态？

为什么看似相似的形，却有不同的功能和作用？有些生物外形上虽然有差异，而从原理上看，功能结构却是一脉相承的？譬如昆虫、鸟和蝙蝠的翅膀，外形上有较大的差异，但都起着飞行的作用（图1-1）。如何去理解世界万物形态与结构的关系？

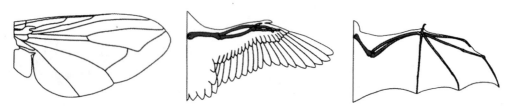

图1-1 尽管昆虫、鸟和蝙蝠都是具有主动飞行能力的动物，它们翅膀的形态却差异很大

自然界是以某种特定的内在动力进行有机构架的。水、空气、温度、光和万物自身因素等构成了自然进化的动力。这些元素的变化使得自然物的面貌始终处于运动与变化之中，并在变化中形成统一性与协调感。因此，只有对物体内在模式加以整体把握，才能形成对自然的真正体验，并作为形态重构的依据。

自古以来球体被当做几何学中的完美形态。在古代希腊人看来，它是人类心灵终极和谐性的象征，人们相信天空中的行星必定沿着完美的圆周运动（图1-2）。

1919年，瑞典数学家托尔斯顿·卡勒曼（1892-1949）证明：球体是液体在自引力作用下静止时的唯一平衡形态。依据牛顿定律所预言，对于大质量物体，其巨大的自身吸引力作用与诸如表面张力等其他力相比，乃占据优势。可以设想，行星起源于液态物质，凝固冷却后，球形可能是行星所能达到的唯一形状①。在自然界中，从星球到单细胞微生物都呈球体状态，符合这样的数学定理——在所有给定体积的立体中，球的表面积最小；在所有给定面积的平面中，圆的周长最短。这是否可以说明自然界造型的经济原则——"极小原理"？

形成球体的力也能形成单细胞生物体群集。如图1-3所示是显微镜显示的典型标本，这种鞭毛虫是靠一根或几根鞭毛运动的单细胞生物体。某些种类的鞭毛虫独居而生，另一些则可形成群集，团藻即形成相当大的群集。每个球形群集的表面可能包含两万个单细胞，这些

漂亮的黄色团藻都呈球体形态。

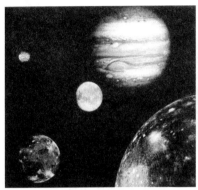

图1-2　天体运动

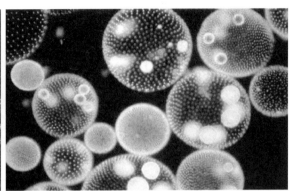

图1-3　单细胞海洋游生物——鞭毛虫

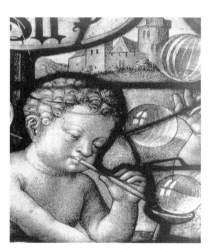

图1-4　吹肥皂泡玻璃镶嵌画

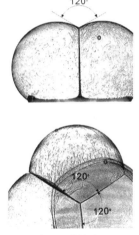

图1-5　肥皂泡

我们儿时的记忆中一定有吹肥皂泡的场景，从古典画中可以验证这是一种古老的游戏（图1-4）。有趣的现象是，如果两个肥皂泡靠在一起，中间自然形成120°的隔膜。至于间隔之所以为平面，是因为隔膜两方的压力相等。而无论多少个肥皂泡在一起，它们相接的角度还是120°（图1-5）。

4 · 构形原理——三维设计方法

此外,从某些昆虫翅膀以及放射虫类的单细胞动物可找到这种结构(图1-6、图1-7)。我们最熟悉的蜂窝也有类似的结构(图1-8)。研究者通过测量蜂窝元胞内部的夹角为120°后认为:蜂窝构造符合"极小原理"——蜜蜂建造其蜂窝元胞可能以最经济的方式——为使所花费的蜂蜡尽可能的少。

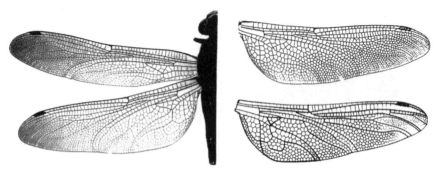

图1-6 一种飞龙蝇的翼

图1-7 由德国生物学家恩斯特·黑克尔绘制的放射虫骨架

图1-8 蜂窝结构

这些事例是否可以证明伊萨克·牛顿(1642-1727)在《自然哲学的数学原理》中的一段话:"自然界不做无用之事,只要少做一点就成了,多做了却是无用:因为自然界喜欢简单化,而不爱用什么多余的原因去夸耀自己。"由此可以导出这样的概念:自然界是按最简单、最有效的模式演进的,其效率体现在从简单系统中能够产生复杂的结构。

对简单性、经济和效率的追求,同样符合设计的原则:用最简单的方法做好事,即所谓"方法的经济原理"。这些道理也印证了生活中的真理:简单做的事情必然是做得最好的。

1.2 观察思考

世界万物通过千万年的自然选择,获得了自身延续的合理形态,给人类的造物活动带来丰富的联想和启发。对于我们来说,最重要的不是模仿自然物的形态,而是要理解种种形态的构成原因,唯有此才能够真正地创造出优美的形态和合理的功能。

意大利哲学家托马斯·阿奎那(1224-1274)把视觉、听觉、触觉、味觉、嗅觉称之为外部感觉,而把综合、想象、辨别、记忆统称为内部感觉。当人的外部感觉与外在世界的事物发生接触时,就会形成所谓"感觉印象"的东西,然后外部感觉就会将这些感觉印象传递给内部感觉,内部感觉便将这些印象进行加工,使之成为形象。观察是一种全面运用人的感觉器官的初级认知活动,这样的感觉经过了"外部感觉"和"内部感觉"以后,进入了"知觉"层次。"知觉"实际上已经具有了知识与经验的要素,因此所谓的感知,实际上已经包含了"观察"的行为,它们之间的关系是互渗的、交叉进行的。如果对某个事物已经有了知觉,再进一步加入记忆和推论等思维过程,就形成了"认知"。

设计大师勒·柯布西耶(1887-1965)在他的笔记本上写下了这么一段话:"关键是看、观察、了解、想象、发现。"所以,认知对设计师来说非常重要。反过来说,设计活动是培养认知能力的一种特殊训练,它可以让初学者对某些现象特别敏感,从而强化认知能力。

人类的感官会把视觉、声音、触觉刺激转变成大脑能够接受的生物电信号。对这些信号的处理和翻译是一个至关重要的创造过程,甚至可以激发想象力。这一点我们可以在达·芬奇手记中得到印证:他经常全神贯注地看着那些古老而斑驳的墙或石块,还有那些有着各种颜色和纹路的大理石。他甚至可以在里面想象到构图、景观、战争、快速移动的人物、奇怪的面容以及各种不同的装扮,"我从云和墙面上看到的形状给了我创造各种不同事物的灵感。"

下面的"手势"课题,训练我们非语言表达、观察、思考和想象能力。

练习 01:手势

要求与程序:以小组为单位,收集手势语言(数字、约定俗成的含义等),并表达出来,用照相机记录下来;一个组员用手势表达一个内心的含义或一种情绪,请其他组员"猜想"其中的含义,并用照相机记录多种结果。

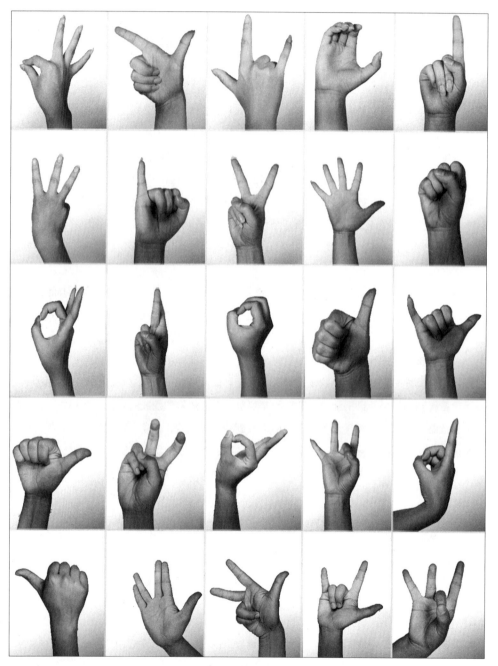

图1-9 手势的想象
（作者：夏晨笑）

"作为旨在表达某些东西的身体动作的手势构成了所有设计的基础。无论是日常的还是设计的手势都具有某种目的性,但是又不仅仅局限于它们做到这一点的方式。这种即使是手势也希望表达的别的东西与我们所说的设计有着密切的联系。某些具体的东西,一次握手、一张图纸,都表达了未来的目的:一个坚守的承诺、一栋新的建筑。从手势发展而来的设计语言体现了手势和语言之间有着怎样的密切关系。与简单的日常目的不同(比如说切割一块石头),也不同于原始的、只关注以正确的方式执行一个创造意义的动作(比如说给一块石头施洗礼),手势表达的是一个人在做这个动作时的情绪和态度。"[2]

练习02:观察与构绘

要求与程序:以小组为单位,随机分发多种新鲜蔬菜;要求仔细观察蔬菜实物,并从形态、构造、色彩、神态等方面进行想象;作观察笔记。

图1-10 观察与构绘

8 · 构形原理——三维设计方法

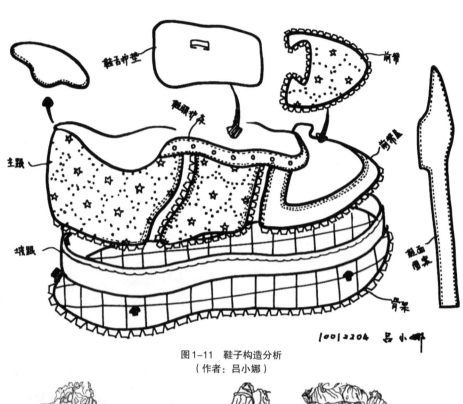

图1-11 鞋子构造分析
（作者：吕小娜）

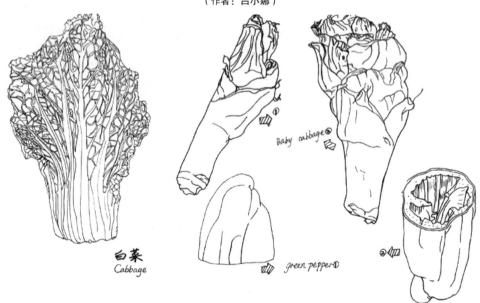

图1-12 蔬菜构造分析
（作者：沈也、施齐）

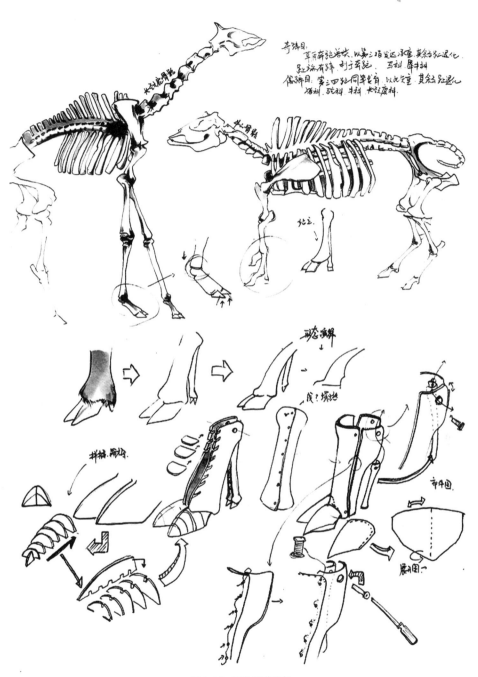

图1-13 动物构造分析
（作者：潘洋）

1.3 构形图式

我们手中的一张普通白纸具有两个维度：长度与宽度。通常可以在上面绘画、写字、画图等等。如果在这张纸上用文字或者图画向他人传达某种信息，这张纸就成了"平面媒体"；如果在纸上画上了图案、符号或文字，这就是"平面设计"。这里所指的"平面"对应于"二维空间"。

如果把手中的这张白纸随意揉成一个"纸团"，这张纸立刻增加了一个维度——"厚度"，也就是说从"二维"变成了"三维"（图1-14）。如果从不同的角度仔细观察，这个"随意之作"随着光线的变化会增加其魅力：皱折、凹痕、阴影都会传达出丰富的表情。这个由我们亲手创造的"三维作品"，在视觉和触觉的共同作用下可以带来"不一样的视觉感受"（图1-15）。如果把这种在无意之中积累起来的视觉经验和技巧加以提炼，就可能创造出如图1-16那样的三维作品。

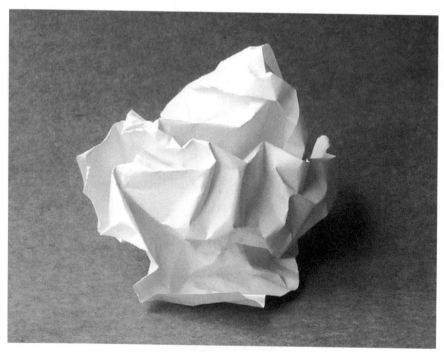

图1-14 随意揉成的纸团

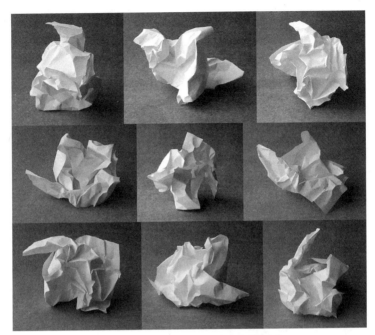

图1-15 不同的角度,形态会有不同的变化

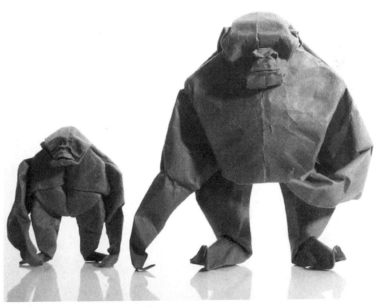

图1-16 纸雕塑——猩猩
资料来源:《The Art of Paper Folding》

本书讨论的是三维形态的构成和方法，即所谓"构形原理"。对于初学者来说，如何设计的首要问题是如何看，也就说学会用独特的眼光看待周围的事物，包括自然、生活和人类文化成果。认知心理学家皮亚杰（1896-1980）认为，人认识事物的发展顺序一般遵循这样的过程：每遇到新事物，在认识中就试图用原先的"图式"去同化，以获得认识上的平衡，即所谓"图式—同化—顺应—平衡"的建构过程。下面通过对一些"图式"的分析，探讨三维构形的几个方面。

1. 形态

自然界的生命形态总是由内向外发展的，外部的压力制约它的发展程度。完美的生命形式是生长力与压力之间的平衡状态。人们把象征生命的形态叫"生物形"或"有机形"，而几何形则称为"无机形"。具有生命力的有机形由于内外压力会产生两种状态：一种状态是"扩张形"：呈现出充盈、凸起、饱满的特征，表现出内在生命力的旺盛，以及乐观、热情、合乎理想和追求完美的精神（图1-17）；另一种状态是干瘪萎缩，表现出外在压力的侵入，是悲观、冷漠、消极和失望情绪的反映（图1-18）。具有生命力的形态可以从传统文化中找到。如图1-19所示的敦煌石窟中的菩萨像总是仪态丰腴、浑圆润泽、雍容华贵，体现唐代女子的世俗美。为了表达对美好生活的向往，民间有更多圆润饱满的日用品，如图1-20所示的鱼乐枕就是典型代表。

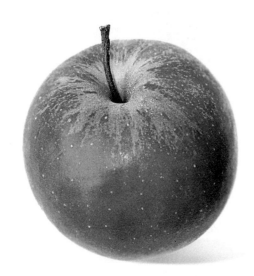

图1-17 处于生命旺盛期的苹果表现出饱满圆润的形态特征

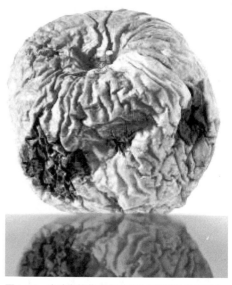

图1-18 衰败期的苹果表现出干瘪起皱的生命形态

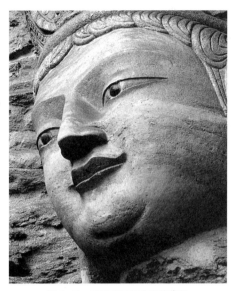
图1-19 浑圆润泽的敦煌菩萨像

图1-20 圆润饱满的中国民间工艺品——鱼乐枕

2. 体量

三维设计的体量感包括物理量和心理量两个方面。物理量是指作品本身的大小、轻重、多少等；心理量则是指观者面对作品时的心理感受。任何物体都有实在的体量感，即便是一根线，也有体积和重量。体量感使艺术具有不可移动、稳定性等视觉特征，在表现深厚、沉重的感觉时有价值。

雕塑家亨利·摩尔认为体量感与表面简洁有关（图1-21），他的作品上就有无琐碎、少细节的特征，以增强视觉上的体量感。米开朗琪罗有句名言很好地说明了这一点：雕塑就是一块石头从山顶滚到山下后，剩下来的那部分。意思是说好的雕塑完整而结实，没有过于琐碎的表面。

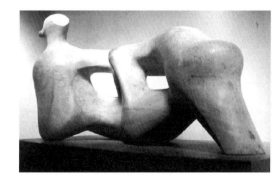
图1-21 亨利·摩尔的作品具有无琐碎、少细节的特征，以增强视觉上的体量感

心理上的体量感与物理体量感是不一样的，同样体积和重量的物体，由于形式作用，可以给人以不同的体量感。一般说来，影响心理体量感的形式有这几个因素：（1）在体积相等的条件下，一个盒子的体量感要大于一个笼子的体量感；（2）表面平整光洁物体的体量感，要大于表面凹凸不平物体的体量感；（3）外观凸起能增强体量感，凹进则削弱体量感；（4）几何形程度越高，体量感越强（图1-22、图1-23）。

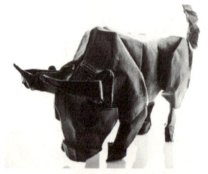 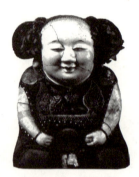

图1-22　即使以纸为材料，用概括手法塑造的耕牛造型也有相当的体量感

图1-23　体量感厚重、饱满结实的无锡大阿福（清代民间工艺品）

3. 线形

常识告诉我们：纵是垂直线，横是水平线。虽然都是线，但给人的心理感受是不同的：水平线体现出人对大地的依赖的情感，从心理感受上看，它仿佛是人体行走坐卧的支撑面，有着承载重物的可靠性和安全感。垂直线挺拔向上，坚定沉着，是生长力和地心引力相互对抗的形态。静穆和崇高，是一切古典艺术的美学特征，前者的形态离不开水平线，后者的形态离不开垂直线。水平和垂直，构造出四平八稳的传统文明的基本视觉框架，也区分着东西方古

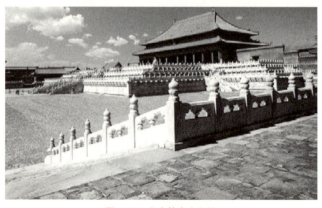

图1-24　北京故宫太和殿

典建筑艺术。比如，北京故宫建筑群雄伟、宽广，在横向布局上气势恢宏（图1-24）；而欧洲的哥特式教堂，多在拉丁十字布局的交叉处建立高耸的塔楼，运用纵向线形把人的视线引向上苍（图1-25）。

西班牙建筑大师高迪说："直线属于人类，而曲线属于上帝。"曲线可以分为几何曲线和自由曲线。在物理维度上，曲线与直线相比，最大特征是内部包含着圆弧的空间，并形成一定的张力，在视觉上产生丰满圆润的感觉。波浪线和螺旋线是由重复曲线构成。波浪线传达动荡不安的信息，可以带来变幻莫测的新奇感受，适合传达无拘束和纵情任性的感觉。

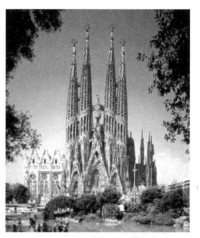

图1-25　高迪设计的圣家族大教堂（西班牙巴塞罗那）

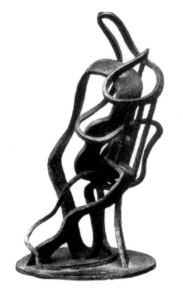

图1-26　里普希茨的青铜雕塑——抱吉他的女人

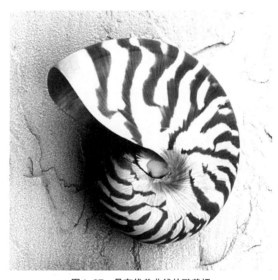

图1-27　具有优美曲线的鹦鹉螺

螺旋线被认为具有生物学特征和宇宙中有巨大能量的运动形式，盘绕的藤蔓、螺类生物、银河中的星云都是这种形式（图1-26、图1-27）。所以说，波浪线和螺旋线体现了时间和空间的运动方式。

还有一种特殊的螺旋线——麦比乌斯带，是由德国莱比锡大学教授奥古斯特·麦比乌斯发现。荷兰艺术家埃舍尔的蚀刻画为这种曲线作了生动的注解：小动物沿着这条曲线行走，永远走不到尽头（图1-28）。

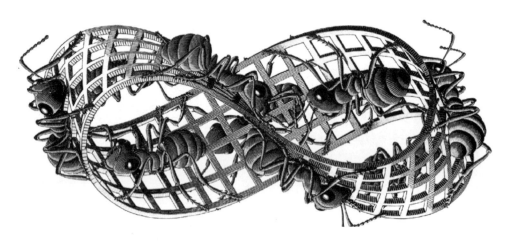

图1-28　埃舍尔的版画——红蚁

4. 空间

空间，无形无质，又无处不在。它不能成为独立的视觉对象，人只能根据其他因素来判断和感知空间的存在。《三维创造动力学》是这样定义的："空间是艺术家在创作中所要面对的三维性区域，而这两者又可以分别被称为正空间和负空间。正空间即指作品中有实体空间的部分，而负空间则指被作品激活的空无空间。"③ 设计者必须同时处理这两种空间。但是观者对负空间的体验却是非常主观而微妙的，很难作出界定和衡量。我们不妨设想走进由自己搭建的"瓦楞纸建筑"时，随着脚步的移动，眼前所获得的微妙体验会随之改变（图1-29）。

三维设计在空间处理上涉及两个要素：关系和尺度。所谓关系就是需要考虑作品之间以及作品与周围环境之间的空间关系，其布局的远近、方位、高低对作品发挥有效作用都有直接影响。尺度是指一个物体的大小与其他物体及与环境之间的比例关系。人们总是习惯根据自身的尺度来判断与作品的空间关系，比如走进微缩景观公园就会觉得自己是个巨人，景观比我们指望的要小得多，以至我们相对变大了。儿童公园里的玩具屋总是让孩子们觉得自己像大人，因为他们能像大人一样操控房间里的玩具。

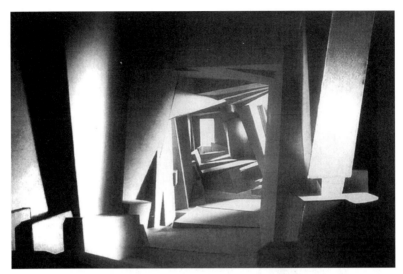

图1-29 随着脚步的移动，眼前所获得的微妙体验会随之改变

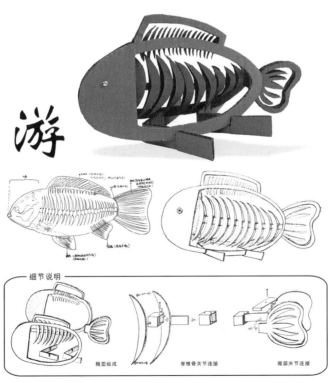

图1-30 "游"的构形设计
（设计：张梦洁）

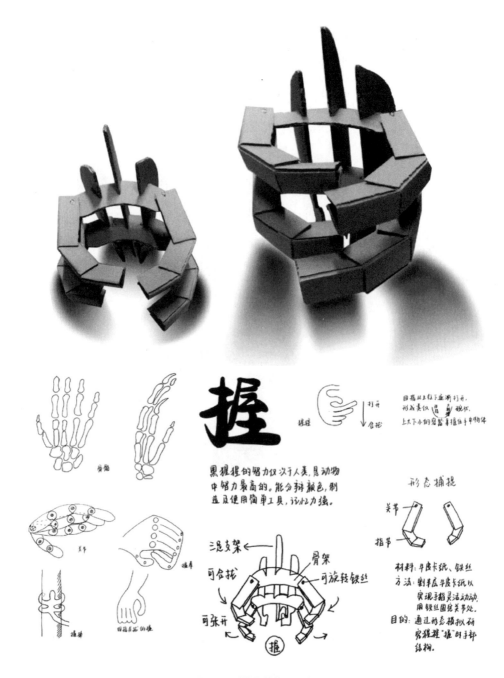

图1-31 "指"的构形设计
（设计：楼艺）

注释：

① （美）斯特凡·希尔德布兰特，安东尼·特隆巴 . 铿铿宇宙——自然界里的形态和造型 [M]. 上海教育出版社，2004. P219
② （德）克里斯蒂安·根斯希特 . 创意工具——建筑设计初步 [M]. 北京：中国建筑工业出版社，2011.P112
③ （美）保罗·泽兰斯基，玛丽·帕特·费希尔 . 三维创造动力学 [M]. 上海人民美术出版社，2005.P92

第 2 章
形态认知

1. 教学内容：构形设计的方法、步骤以及工具的使用
2. 教学目的：（1）提高感官知觉能力，学会用视觉和动觉思维方式进行观察和联想
 （2）提高对事物观察的敏感度，并能创造性地再现
 （3）通过观察思考和动手实践的过程，加深对形态、材料、工艺的认识，以及做事能力的提高，为深入学习打下良好的基础
3. 教学方式：（1）用多媒体课件作理论讲授
 （2）以小组为单位，进行实物观察、构绘，教师作辅导和讲评
4. 教学要求：（1）通过模仿再现，掌握构形方法，提高思维灵活度
 （2）通过视觉和动觉转化的训练，以提高和丰富想象力
 （3）学生要利用大量课外时间动手制作实物
5. 作业评价：（1）对现成品不是机械模仿，完成课题有步骤、方法以及始终如一的认真态度
 （2）敏锐的感知觉能力，并能在转化、创新上有所领悟
 （3）思维表现力和制作能力有上佳表现
6. 阅读书目：（1）（意大利）达·芬奇. 达·芬奇笔记 [M]. 合肥：安徽文艺出版社，2011.
 （2）（美）鲁道夫·阿恩海姆. 视觉思维 [M]. 成都：四川人民出版社，1998.
 （3）（德）克里斯蒂安·根斯希特. 创意工具——建筑设计初步 [M]. 北京：中国建筑工业出版社，2011.

2.1 从模仿做起

有一种论点：所谓创造力，是以往的知识乘以想象力。与盲目抄袭不同，想象力的培养可以从模仿做起。这里所说的模仿开始于观察，观察意味着全面细致地了解对象，即从中发现事物的本质。当爱因斯坦被问到如何取得别人所无法取得的成就时说："你发现没有，甲虫沿着球面爬行的时候，它没有注意到它爬过的路是弯曲的，而我有幸发现了这一点。"这几句话点出了善于发现的重要性。如果不重视对事物真相的观察，就很难发现一般人所无法察觉的深层含义，也就不会有创造。从这个意义上说，没有仔细的观察，就不可能做到有价值的模仿。需要说明的是，这里所指的"模仿"绝不是无意义的抄袭，而是把眼前和过往经验通过思考的再造活动，其过程是一种"再造想象"。

好，我们将通过"鞋子再造"的课题来体验这种"再造想象"。课题设计程序：观察分析（结构、材料、加工手段）—构形思考（形态、构造）—再造表达（创造性的再现）。要求如下：

练习 03：鞋子再造

通过对纸材的研究和运用，将各类质地的鞋子进行 1∶1 的模拟再造，以及在造型上全新地演绎。仔细观察各类不同鞋子的造型结构与材质特征，研究和分析制作方法与制作步骤，记录和描摹鞋子各个组成部分的尺寸与外形，合理、严谨且富有创造性地将鞋子用纸材料 1∶1 再造出来。

材料：白卡纸、铅画纸、素描纸、白胶等；

工具：美工刀、剪刀、游标卡尺、软尺等；

评价标准：尺度与比例的准确性（50）、精制程度（30）、对纸材特性的全新演绎（20）。

"工欲善其事，必先利其器"，在动手之前先对工具和材料作个了解。课题要求通过对鞋子的精确测绘，并以一比一的比例用纸再造出来。制鞋材料和纸材无论在柔韧性、折叠性、可加工性等方面大相径庭，例如，鞋的前帮盖、鞋舌的制作就不可能完全像制作真鞋一样，因为皮革可以一边缝合一边定型，而用纸制作就很难做到这一点。所以，如何用一种完全不同的材料、不同的加工手段和方法以期达到构形目的，其中有许多值得研究和探讨的地方，也需要用到非常多的工具。大体分为三类工具：测量、记录与绘制、制作工具，具体表述如下（图 2-1）。

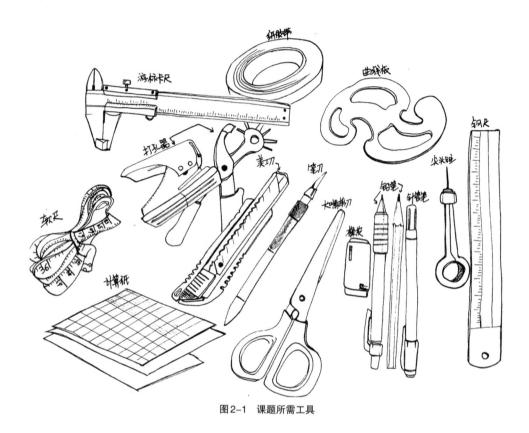

图2-1 课题所需工具

（1）钢尺——之所以推荐钢质刻度尺，目的在于不仅可以用其测量长度，在制作的时候还可以用来画线，切割时用来压住划痕线进行切割等。

（2）游标卡尺——鞋子各部位的曲面比较复杂，游标卡尺不仅可以测量曲面之间的长度，以及测量曲面内径，还可以测量槽和筒的深度。

（3）软尺——由于鞋子是双曲面的构形，用硬的直尺就会很难做到测量准确。用量体裁衣时用的软尺可以比较方便地测量出一些曲面在展开之后的尺寸。

（4）纸胶带——可以粘在鞋子各部位的表面，用于记录和标识，也可以用来复制鞋体表面的部件。

（5）计算纸——用于描摹从鞋子各部件表面复刻取样的纸。由于计算纸上印刷着间隔一毫米的方格线，在描摹草样的时候就非常方便，不需要尺子就可以直接根据纸上的刻度距离做标记。

（6）针管笔和铅笔——笔头较细的针管笔或者削得很尖的铅笔用于绘制部件外轮廓线，因为轮廓线过粗会影响到裁切时候的精确程度。

（7）铁笔——用来画切割线以及折曲时的痕迹线。如果没有专门的铁笔，可以用没有油和墨水的圆珠笔或针管笔代替。

（8）美工刀——最好使用较小的，或者是刀片较薄的美工刀，以保证切割的准确度。

（9）笔刀——用于切割曲线，或者轮廓变化较丰富的外形。由于笔刀比较好操控，适合切割一些较小的部件。

（10）剪刀——以刀具较长的为宜。

（11）打孔器——用于在鞋子上打各种孔洞。打孔器有许多种，最好是选用可以改变孔洞大小的打孔器。

（12）尖头锥——用于制作一些非常细小的肌理效果，例如鞋子前帮盖上的透气孔。

（13）白胶——之所以选用白胶，是因为其与纸材粘合度最为理想。虽然白胶干的时间会较长，需要细致的粘合和耐心的等待，同时也可以培养我们的耐心和细心。相反，双面胶在粘合的时更容易操作，几乎瞬间就可以粘合住各个部件，但是，由于部件之间的结构组成会存在张力，时间一长粘合部分就会慢慢脱开。

"鞋子再造"课题虽然是以纸为材料，但即使是纸也存在着千差万别的差异。不同的纸材料其特性与加工方法都不同，这些都是课题设计需要思考的内容。考虑到材料来源的便利性、特性以及成本等，本课题推荐采用较为常见的材料：白卡纸与素描纸（或叫铅画纸）。

（1）白卡纸——具备一定的硬度和韧性，适用于制作鞋子的鞋底和内部的龙骨或者支撑结构。

（2）素描纸——不同于卡纸，素描纸相对比较柔软，又具备一定的韧性与弹性。在制作鞋子双曲面时，可以很好地制作出来。

对于一只鞋子，我们该如何去观察与分析它的各个部件构造呢？鞋子的各个部件都是有其自己独有的功能特征的，其造型与功能是随着时代慢慢演化至今的。比如中国古代的鞋子，其前部都有明显的隆起，称为鞋翘（图2-2）。因为古人大都穿裙袍，而穿裙袍最大的不便之处就是容易使人绊倒摔跤。由于前面的鞋翘，整个裙袍就可以挡在鞋翘后面，这样走路就会方便和安全很多。同时，鞋翘在走路时也可以保护双脚，当碰到硬物时不易伤脚，同时起到警戒的作用。此外，在鞋底前加个鞋翘与鞋底相连，增加了整双鞋的牢固性，提高了使用寿命。

图2-2 中国古代的鞋子

从上述例子中不难发现：一个简单的造型改变，仅仅是把鞋头翘起来，就可以具备如此多的功能，由此可见，即使是很简单的造型，背后蕴涵的深层含义都可能是极其丰富的。这些造型与功能背后的含义如果我们不去仔细认真探究的话，很多时候是会被忽略的。只要我们细致观察和分析，其真相以及其背后的蕴涵就不难被发现了。

在制作鞋子之前，要认真了解鞋子每一个部件的造型和功能来源。每个鞋子都是自己挑选的，也是自己平时在穿的鞋子，从全班角度看可谓千姿百态：运动鞋、高跟鞋、凉鞋……这些鞋子的造型和功能都会存在一定的差别，这就意味着同学们不仅要认真地观看、记录鞋子的各个细节，也要去寻找大量的资料，并通过这些资料了解鞋子之所以会是拿在手里的这个形态的背景资料：造型与功能是如何发展至今的？各个部件的功能用途和造型用意又究竟是什么？认真地分析鞋子各个部件的连接方式以及前后连接的结构关系，并将造型结构图用手绘的形式清晰明了地绘制下来。

如图2-3所示的结构图，既是鞋的结构分析图，也是接下来要动手制作的蓝图，对鞋的结构也有了一个全新的了解，不像刚开始的时候完全不知道从何入手。就此可以引申一个道理：即便是天天都要穿鞋，如果不去分析、不去观察和探究，我们也不会去思考其中的问题。

有了结构图，就可以进入"再造思考"。先从鞋底做起，鞋底决定了一只鞋子的构形基础：运动鞋、高跟鞋、还是平底鞋，都有其独特的构形特征和功能需求。如何准确地测量出鞋底各部位的尺寸，并且用纸材料再制造出来呢？可以从两个方面测量并绘制：鞋底的投影面和展开面。除了高跟鞋或平底皮鞋，几乎所有鞋子的鞋底在头部都是微微向上翘起的。而鞋底的展开长度总是要长于鞋子的截面长度。在制作鞋底的时候需要一个鞋底展开的平面；在制作鞋底的骨架时，需要用到鞋子的投影面与截面长度（图2-4）。

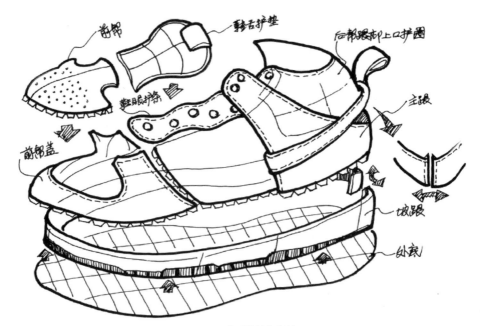

图2-3 篮球鞋结构分析

图2-4 底面轮廓的描摹

截取鞋底投影面的轮廓与尺寸时可以将鞋子平放在纸上,用笔沿着鞋底的边缘将轮廓直接描摹在纸上。这种方法也许有误差,可以用游标卡尺复合数据,进行误差修正。截取鞋底展开面的方法有很多,其一是将薄纸覆盖在鞋底上,向下慢慢施压,压出鞋子边缘的痕迹线,然后摊开,将痕迹线描绘下来;其二是拿纸胶带粘贴在鞋底,将边缘修剪整齐,再将纸胶带慢慢揭下,展开粘贴纸,用笔将轮廓描绘下来。当然,两种方法也会有误差,一般都会小于鞋底面的实际尺寸,因此还需要再按压到鞋底,进行误差的修正,或者用游标卡尺量出各端点的偏差尺寸,并在计算纸上重新按照修正后的尺寸绘制(图2-5)。

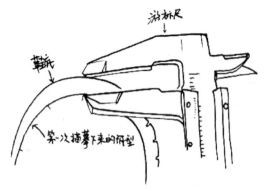

图2-5 底面轮廓尺寸的修正

为了要留出纸张的粘贴,还必须把轮廓线放宽5~10毫米,剪出锯齿。注意在弧度较大的地方锯齿的宽度不要太大(图2-6)。接着制作鞋底的立体骨架。骨架采用纸片插接方法,将鞋底的经纬方向测量出来之后,将这些经纬线插片插接起来。这样,三个维度的鞋底构形尺寸就确定下来了。获取经线的方法是将鞋平放在计算纸上,用直尺垂直地顶住鞋子的两端,两端点的尺寸就是经线的长度(图2-7)。

图2-6 鞋底制作

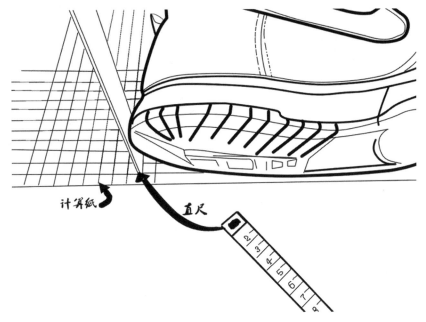

图2-7 确定鞋底的截面线

用细铅笔将鞋底的曲线描摹下来,并用纸胶带作为标记,在鞋底上粘贴出经纬线(图2-8)。插片以8~15毫米为宜,间隔越短,骨架的构形尺寸越准确。用游标卡尺将鞋底从尾到头每条纬线对应的端点上的鞋底厚度上准确地测量出来(图2-9、图2-10)。

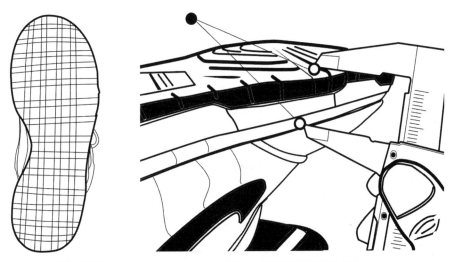

图2-8 鞋底的经纬线　　　　　图2-9 测量和记录鞋底的厚度

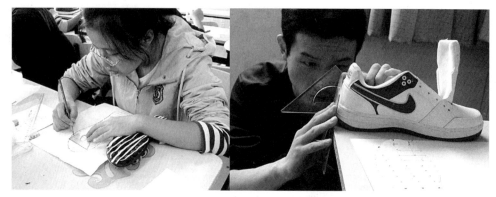

图2-10 测量和记录是一件非常仔细的工作

这样,在计算纸上根据前面描摹下来的鞋底曲线,以及鞋底的厚度尺寸就可以将鞋底的经线插片精确地绘制出来,制作成插片(见图2-11)。然后根据各个纬线间的距离剪出用于拼插的插口,注意插口要从下向上剪,距离为插片厚度的一半(图2-12)。

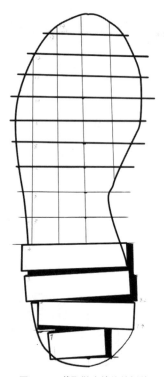

图2-11 截取鞋底纬线的插片

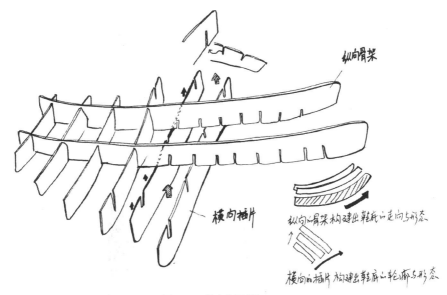

图2-12 鞋底龙骨制作

制作出鞋底骨架的横向插片,即纬线插片,将纬线绘制在前面截取的鞋底投影面上。并将每一个插片都标记上号码,这样在全部截取和剪裁下来之后,方便有秩序地排列。还要注意插片的插口方向,要与经线插口方向相反。将插片按照顺序插接起来,初步构成了鞋底的内部骨架(见图2-13)。

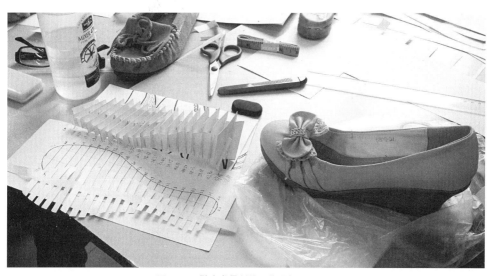

图2-13 鞋底龙骨制作工作现场

接着制作鞋底的外围部分，用纸胶粘贴在鞋底边缘，将外围的形状复刻下来。将连接起来的纸胶带揭下来展开摊平（图2-14），然后在素描纸上将整条展开的外围形状描绘剪裁下来，描绘和剪裁时还需要注意要留出粘贴部位来。这样，鞋底的三维构造就形成了（图2-15）。

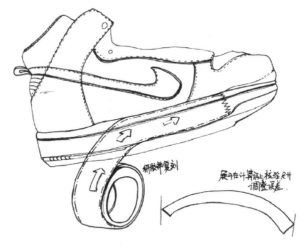

图2-14　鞋底外围取样

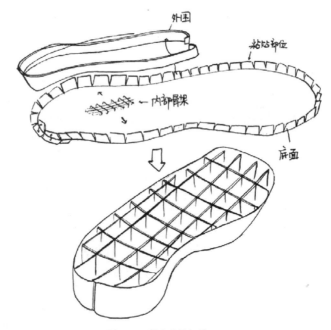

图2-15　鞋底龙骨组装

鞋底就像一艘船的船体，是基础部分，接着就可以在"船体"上面建造"船舱"了——即鞋帮。由于纸不像皮革那样可以缝制出具有弧度的双曲面，在制作鞋帮的时候，要根据构造分析图来设计各个部件。例如，鞋的前帮盖应该由一张完整的纸片弯曲而成，而鞋子后帮的护口圈则可以用两张对称的纸片连接在一起。此外，一些相对细琐的部件可以整合在一起，而较大不易弯曲出双曲面的部件则可以分块制作。在制作过程中要根据纸的材料特性不断调整其方案。如图2-16所示是前帮盖的采样方法，将纸胶带粘贴到鞋子上，用小刀沿着部件的边缘小心地刻出边缘形状。将刻好的纸形小心地揭下来展开贴到计算纸上，描绘下来。为了使每个部件的尺寸更加精确，可以再用软尺测量几个关键点的尺寸，并在计算纸上进行核对和修正。将精确完整的纸形从计算纸上裁切下来，再放样到素描纸上，需要注意的是粘贴部位的制作，在剪出粘贴的锯齿时，可以将粘贴齿剪成梯形或三角形，但不论哪个形状同样要注意的一个原则就是：每个齿都不宜过大或过小。当每个粘贴齿太小时，由于粘贴的面积不够，会影响部件之间牢固程度；而粘贴齿过大，一些弧度较大的部件在弯曲进行粘贴的时候表面就会形成比较难看的折痕，影响外观（图2-17）。

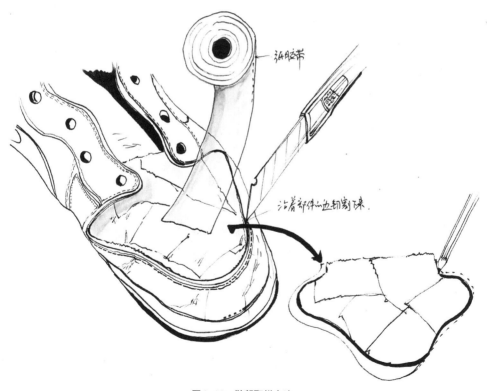

图2-16　鞋帮取样方法

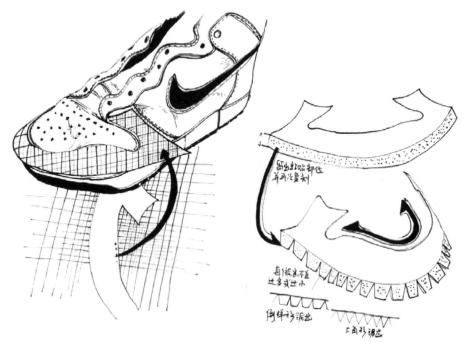

图2-17 鞋帮盖的制作

用同样的方法制作鞋的前帮部分,由于前帮上有透气孔,可以使用锥子或剪刀在纸上打出小的孔(图2-18)。

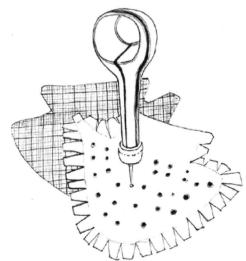

图2-18 前帮的制作

再将部件粘贴到鞋底上,粘贴的时候注意部件的前后位置,可以在部件上画上对齐的基准线之后再进行粘合。在截取鞋帮部件时还可以将薄纸覆盖到鞋子上,用铅笔在纸的表面进行拓印(图2-19)。拓印是古代将石刻碑帖上的字迹转印的方法。鞋帮取样应该视具体造型来决定,也可以将多种方法结合起来使用。

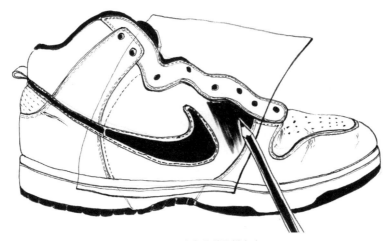

图2-19　各部分的取样方法

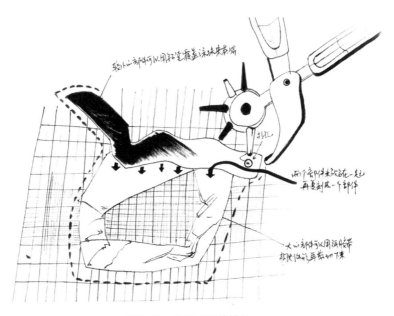

图2-20　用打孔机打出鞋眼

根据事先分析和画好的设计图纸,将所有的部件粘合到一起。这样鞋子的基本造型就完成了。完成之后还可以进行一些配件的制作,例如,使用细的纸条搓出鞋带,或者是鞋子某个部分做些表面肌理的处理等(见图2-20、图2-21)。

图2-21 鞋子再造课程现场

前面提到,"鞋子再造"是体验"再造想象",更是体验认知、观察、研究和设计的过程。作为学生,研究能力比创造力更重要,一旦掌握了方法和规律,就可以为以后创造力的发挥打下基础(图2-22~图2-24)。以"我思,故我在"而闻名的法国哲学家、数学家笛卡儿(1596-1650),在《谈谈方法》一书中提出的科学研究方法可以提高我们的认识:第一,决不把任何我没有明确地认识其为真理的东西当做真的加以接受,也就是说,小心避免仓促的判断和偏见,只把那些十分清楚明白地呈现在我的心智之前,使我根本无法怀疑的东西放进我的判断之中;第二,把我所考察的每一个难题,都尽可能地分成细小的部分,直到可以而且适于加以圆满解决的程度为止;第三,按照次序引导我的思想,以便从最简单、最容易认识的对象开始,一点一点逐步上升对对象的认识,即便是那些彼此之间并没有自然的先后次序的对象,我也给它们设定一个次序;最后一点,把一切情形尽量完全地列举出来,尽量普遍地加以审

视，使我确信毫无遗漏。从这些方法中，可以看出笛卡儿不仅强调理性演绎法前提的真实可靠，而且注重演绎法和分析法的结合。

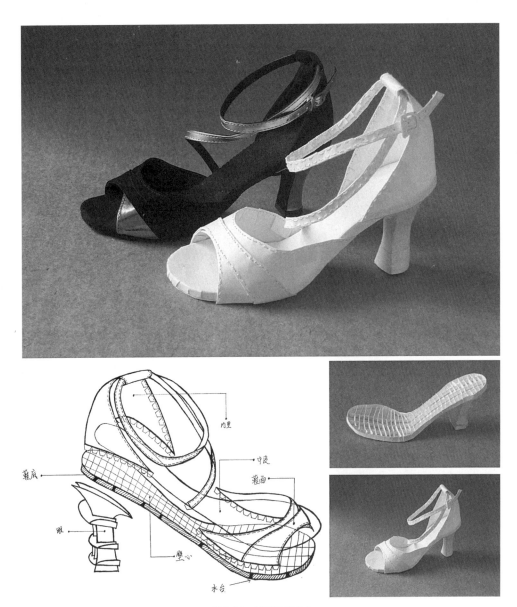

图2-22 鞋子再造作业
（作者：张素荣）

36 · 构形原理——三维设计方法

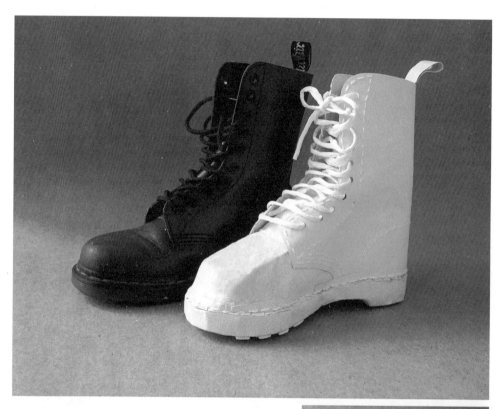

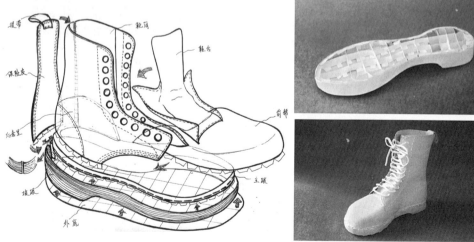

图2-23 鞋子再造作业
(作者:吴茹窈)

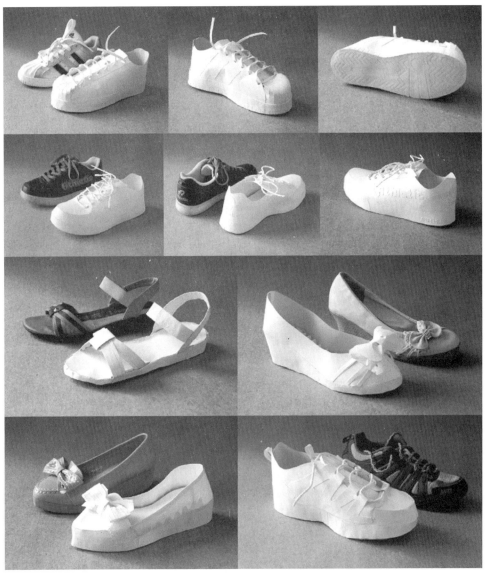

图2-24 鞋子再造作业
(作者:郑宁伟、郑旭凯、余姝、姬逍颐、温婷婷、赵宇鹏)

2.2 改变视角

如果说"鞋子再造"课题是训练认知、观察、研究以及再造能力,那么接下来的课题就要求根据某一原形进行变化、引申、提炼,某种意义上说是——"再创造"。采取的方法是改变视角,或者改变尺度。

当人们看待和分析事物的时候取决于思维的角度,面对同样一件事,不同的视角所获得的结果很有可能是截然不同的。如图 2-25 所示的建筑是设计大师高迪的作品,从立面和俯视得到完全是两种形态构成。我们要学会对一个物体从多个角度进行观察,在研究其构形变化中衍生出新的形态。

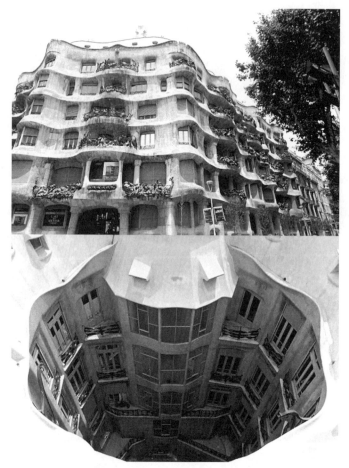

图2-25　两个不同视角呈现的米拉公寓
（西班牙建筑大师高迪作品）

通过"鞋子再造"课题，相信大家对鞋子已经有了一定的研究。接下来的课题是试着改变一下视角，如图2-26所示是高跟鞋的鞋跟部分。以这个鞋跟的造型为基础，将其放大并做成"船体"构架。试着从不同的角度反复观察，在想象力的推动下可以找到许多构形元素。

图2-26　截取高跟鞋的鞋跟部分

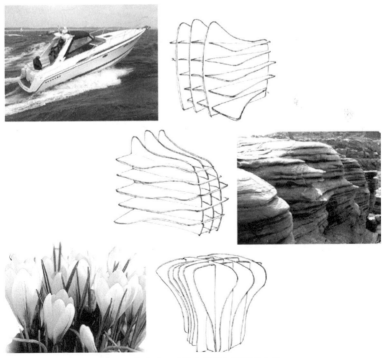

图2-27　视角和尺度的变化增加了想象空间

如图2-27所示,可以得到快艇、地貌、花朵等方面的联想。这个过程是一个从具象的形象中抽离出一个抽象的构形基础,将这个抽象构形放大后,进行角度和尺度上的改变,再去观察和研究可以相关联的具象事物,即从具象到抽象,再从抽象到具象的再造过程(图2-28)。

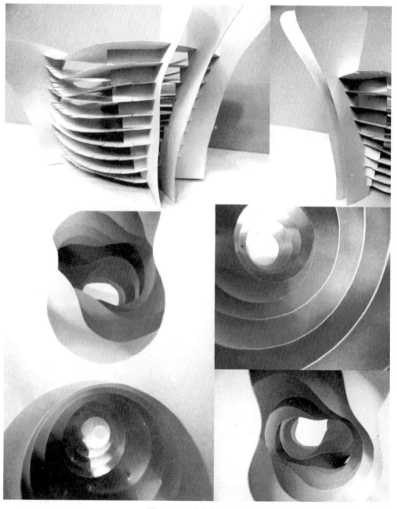

图2-28 改变视角的作业

我们还可以想象一下这样的场景：若干个相同的物体分别放在距离我们不同的地方，由于透视的关系，看见它们近大远小、大小不等，但往往会根据经验判断它们是一般大小。我们可以利用这种假设，在一定的空间范围内制造空间的假象，如根据透视原理，利用改变尺度的方法，使并不宽阔的空间显得很有空间感。

当我们改变了对"寻常事物"的观察视角，放大或者缩小，会发现事物的"本来面貌"发生了惊人的改变。譬如生活中常见的动植物，在显微镜下看到是一个几乎从未见过的世界。在苏州庭院建筑艺术中，常在有限范围内创造似乎能容纳千山万壑、四季植物、河流湖泊的空间。这种尺度上的缩减不仅仅是象征性的，其中的隔墙、假山、树木、竹林营造了丰富的空间。其实，情趣和联想的作用，常常是这种角度转换的主要动因。在许多三维设计中对表现对象进行强调、取舍、浓缩，以独特的角度集中描写或延伸放大来展现其魅力。这种方法以点带面、以小见大，给设计带来了巨大的灵活性和无限表现力，也给受众提供了广阔的想象空间。图 2-29 所示是从运动鞋的系带有节奏的排列启发而来，做成了钢琴意象的构形作品；图 2-30 则是从品牌商标的线型中提取的构形元素，经过组合排列成具有建筑感的构成体；图 2-31 和图 2-32 都是从高跟鞋的某个独特角度进行放大、夸张、提炼再造出的新形象（图 2-33）。

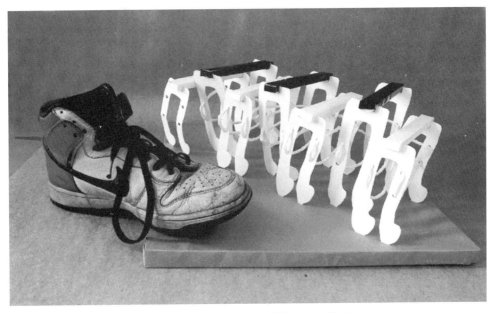

图 2-29　从鞋带排列启发而来的钢琴意象构形
（设计：管钰荣、周建安、董文明、朱家欢、卓航杰）

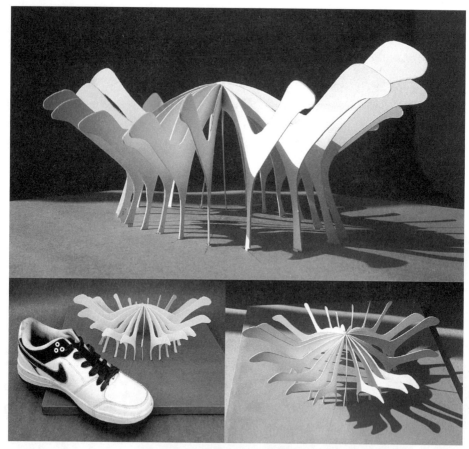

图2-30 耐克商标线形的构形设计
（设计：刘鹏豪、谷永增、方洋阳、郎国爱、付岩）

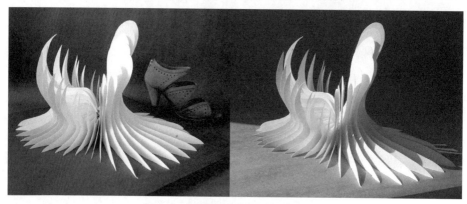

图2-31 以鞋跟曲线的视角做的构形设计
（设计：崔敏华、戴夏丹、方宇倩、吕小娜、沈金玉）

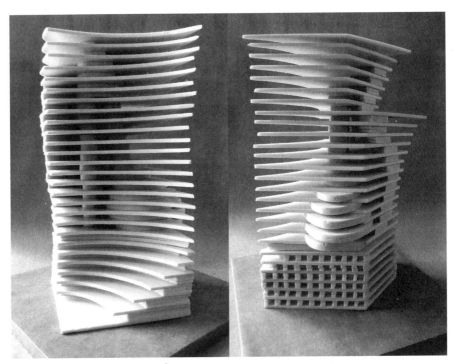

图2-32 高跟鞋的线形构成
（设计：苏西子、叶晓虹、姬逍颐、陆晓珍、陈凯斌）

图2-33 互动式教学现场

练习04：改变视角和尺度

要求与程序：截取鞋子的某个局部展开联想，结合自然界中的动植物以及建筑物的某些元素，将鞋子的局部放大，以变化尺度来改变空间关系。通过基本形的重复、放射等变化手段创造新的构形。

材料：白卡纸、KT板、牛皮卡纸、白胶等。

工具：美工刀、剪刀。

底板尺寸：400mm×400mm（牛皮卡纸）。

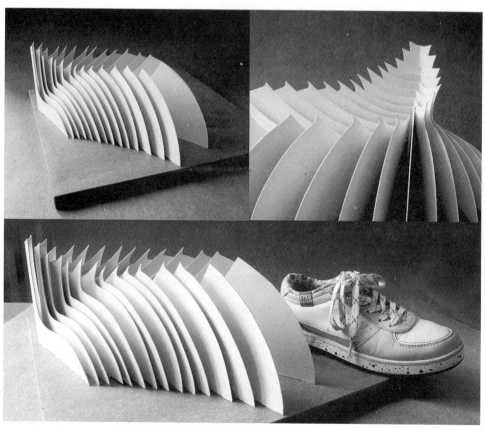

图2-34 改变尺度的运动鞋
（设计：陈岩、潘晓婷、余姝、温婷婷、应焕、胡卫）

第2章 形态认知

设计制作现场

改变视角和尺度

设计：陈岩、潘晓婷、温婷婷
　　　余姝、应焕、胡卫
指导：叶丹、潘洋
时间：2011年10月20日

杭州电子科技大学
工业设计专业

立体设计课程作业

课题名称：改变视角和尺度
要求：截取鞋子的某个局部展开联想，结合自然界中的动植物、以及建筑物的某些元素，将鞋子的局部放大，以变化尺度来改变空间关系，通过基本型的重复、发射等变化手段创造新的形态。
材料：白卡纸、KT板、牛皮卡纸、白胶等
工具：美工刀、剪刀
底板尺寸：400mm × 400mm（牛皮卡纸）
样本：A3纸彩色打印

设计构思的意象来源

设计作品全方位展示

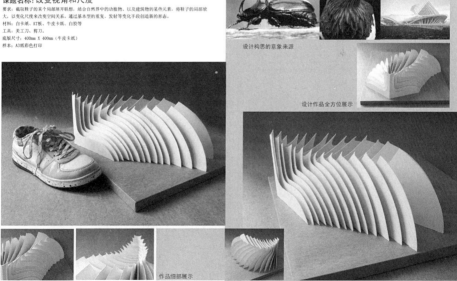

作品细部展示

图2-35　改变视角和尺度作业

2.3 认识构造

哺乳类和脊椎类动物都依赖骨骼承载着自身重量。生物进化的规律是，越是高级的生物，骨骼就越复杂。就像生物有着不同的骨骼，人造物也有着不同的构造。照相机和汽车的功能截然不同，其构造也大相径庭。所谓"构造"，是指物体的各组成部分及其相互关系。比如自然界的生物，都有一套各不相同的生物构造来保持其生命状态：一个鸡蛋、一只蜂窝或者一面蜘蛛网，看上去很脆弱，在大自然的风风雨雨中，却能保持其形态的完整性，这就得益于各自合理的生物构造。生物构造的多样性是自然界"物竞天择"的结果。当人类造物时，人造物的构造问题就会立即呈现出来，因为没有构造就没有造型物的存在。但是，任何一种构造不是凭空想象出来的，而是为了达到一定的功能要求，受各种材料特性而决定的。例如中国古代建筑上特有的构件——斗栱，就是中国古代建筑中特有的构造，其功用在于承受上部支出的屋檐，将其重量或直接集中到柱上，或间接地先纳至额枋上再转到柱上。所以它是较大建筑物的柱与屋顶间之过渡部分，在美学和结构上它也拥有一种独特的风格（图2-36所示）。

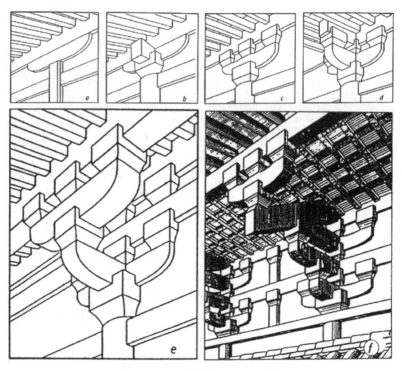

图2-36 中国传统建筑构造——斗栱

"构造"一词最早在建筑上,中先秦典籍《考工记》就有对当时营造宫室的屋顶、墙、基础和门轴的构造记录,唐代的《大唐六典》、宋代的《木经》和《营造法式》、明代成书的《鲁班经》和清代的《工程做法》等,都是记载建筑构造的经典文献。在国外,公元前1世纪罗马维特鲁威所著《建筑十书》、文艺复兴时代时期的《建筑四论》和《五种柱式规范》等著作也是对当时建筑构造体系的记述。其实,人类所创造的物品都是由材料按照一定的构造方式组合起来,从而发挥一定功效的。作为功能的载体,构造是依据功能目的来选择和确定的。以中国古代的锁具为例,锁具有保护财产的实用功能和外防内守的象征功能,实现这些功能的技术方法有许多,可以利用钥匙与弹簧的几何关系与弹力来控制金属簧片张合的"金属簧片构造"(图2-37);也可以采用转轮而不需要钥匙的"转轮构造",如图2-38所示,相当于现代的密码锁,与簧片构造迥然不同。不同技术方法的实施,就要借助相应的构造。这就是说,同一种功能可以由不同的构造和技术方法来实施,在构造与功能之间并不存在单一的对应关系。

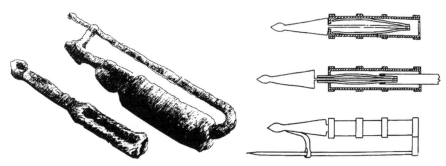

图2-37 虾尾锁及其簧片构造

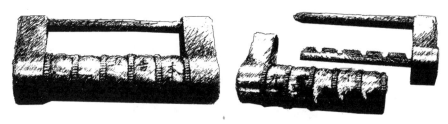

图2-38 转轮结构锁的构造

一件构形作品应该是而且必须是技术与艺术的综合体,而不是"技术"加上"艺术"。构形中既有技术因素,也有艺术因素,并且两者在各个方面都有关联,不能将技术因素与艺术因素分开处理。构造既是一种技术,也是一种艺术。建筑师罗德列克梅尔说得更为精辟:"构造技术是一门科学,实行起来却是一门艺术。"事实上,构造本身就具有审美价值。首先,构造美是一种科学的理性美,它包含着构造物的材料及基本的力学原理,而力学原理是一种客观的规律,世博会中国馆的榫卯构造就是一个经典案例(图2-39);其次,科学需要理性,更需要创造,不要认为构造设计仅仅需要理性的计算而忽视创造。有许多设计大师往往是在构造上的突破才设计出引人注目的作品。如图2-40所示的洋蓟灯是从植物中启发而来的特殊构造,其构形开辟了灯具设计的新天地。

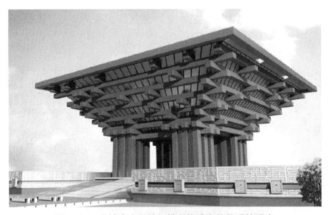

图2-39 世博会中国馆把榫卯构造完美呈现给观众

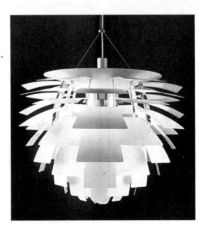

图2-40 PH洋蓟吊灯
(设计:丹麦设计大师汉宁森)

练习05：榫卯解构

要求：在网上、图书资料中收集中国传统家具榫卯结构资料，并以图解形式收集在速写本上。从资料收集中选择一个或多个榫卯结构，用瓦楞纸等材料进行再设计。

材料：瓦楞纸、牛皮卡纸等。

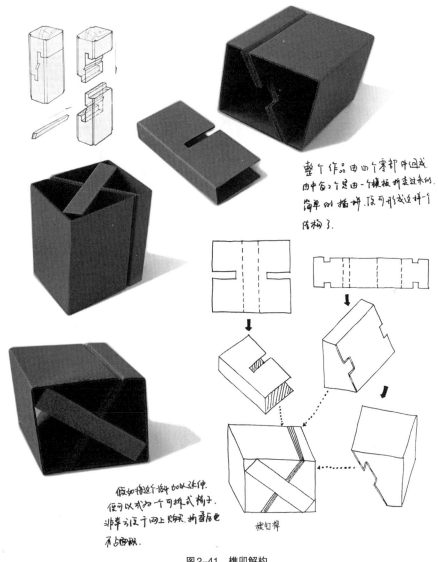

图2-41　榫卯解构
（设计：黎佳能）

50 · 构形原理——三维设计方法

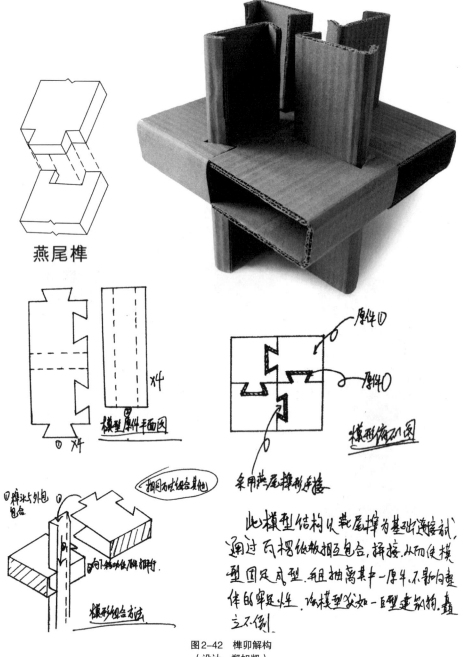

图 2-42 榫卯解构
（设计：郑旭凯）

练习06：动作解构

要求：在网上、图书资料中收集生物资料，以"咬"、"握"、"抓"、"跃"、"跳"、"游"等动作为主题，并以图解形式收集在速写本上。从资料收集中选择一个"动作"，用瓦楞纸等材料"模拟"出来。

材料：瓦楞纸、牛皮卡纸等；

工具：美工刀、剪刀。

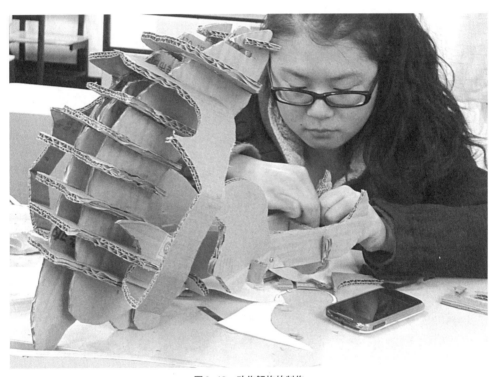

图2-43 动作解构的制作

52 · 构形原理——三维设计方法

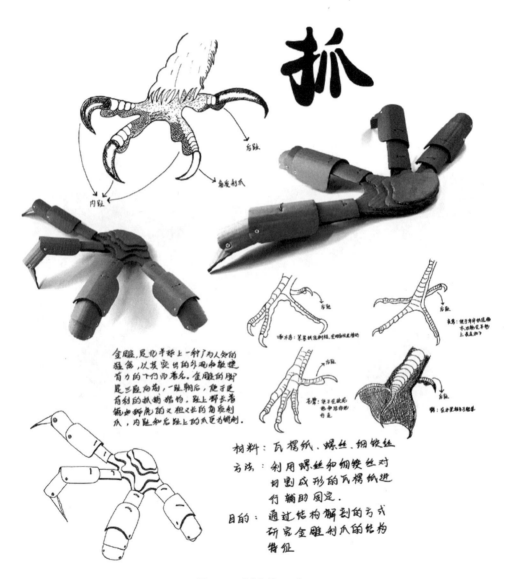

图2-44 动作解构——抓
（设计：张素荣）

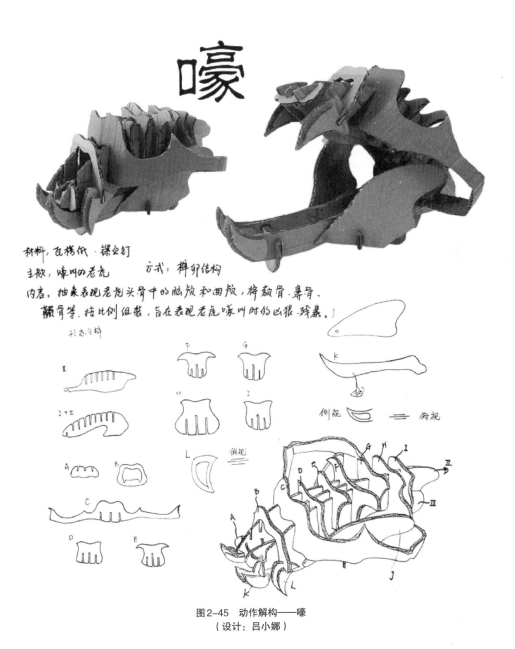

图2-45 动作解构——嚎
（设计：吕小娜）

练习07：蔬菜包装

要求：用白卡纸将一种蔬菜作展示设计，既要保护蔬菜，又要方便操作；要充分体现卡纸的材料特性和设计合理的插接结构。不能使用粘合材料和别的材料。

材料：白卡纸；

工具：美工刀、剪刀。

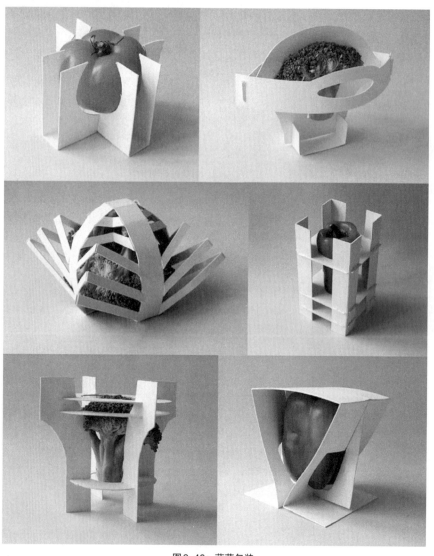

图2-46 蔬菜包装
（设计：王晓露、邬竹芬、姬逍颐、赵宇鹏、沈婷雅、金泽闻）

第3章
视觉动力

1. 教学内容： 构形设计中的力学理论和力感表达
2. 教学目的： （1）提高感官知觉能力，学会在生活中观察、体验物理和心理的力感
 （2）提高对生活细节的敏感度，激发对周边事物的好奇心
 （3）通过动脑思考和动手实践，加深对三维设计的认识与理解
3. 教学方式： （1）用多媒体课件作理论讲授
 （2）个人独立完成收集资料、选择材料并完成作业，教师作辅导和点评
4. 教学要求： （1）通过对自然及周边事物的观察分析，提高构形设计力度感的理解和感悟
 （2）加强感觉表象的存储和利用视觉意象转化的训练，以提高和丰富想象力
 （3）要利用大量课外时间去图书馆、上网寻找相关资料，并选择合适的材料制作设计作品
5. 作业评价： （1）敏锐的感知觉能力，并有清新的表达
 （2）能体现思考过程，不是对某现成品的模仿
 （3）构思新颖，表现力独特
6. 阅读书目： （1）（俄）瓦·康定斯基. 论艺术的精神 [M]. 北京：中国社会科学出版社，1987.
 （2）（美）鲁道夫·阿恩海姆. 视觉动力 [M]. 北京：中国建筑工业出版社，2006.
 （3）（英）莫里斯·索斯马兹. 视觉形态设计基础 [M]. 上海人民美术出版社，2003.

3.1 感悟生命力

我们在第1章的"构形图式"中提到:由于内外压力,具有生命力的形态有两种状态存在:一是"扩张形",具有充盈、凸起、饱满的特征,表现出内在生命力的旺盛;另一种状态则是干瘪萎缩,表现出外在压力的侵入后生命力衰退的状态。所以说完美的生命形式是生长力与压力之间的平衡状态。有人说美是人的本质力量对象化,就是指富有朝气的、精力充沛和积极向上的形象才能成为美的象征,而把凋谢的、枯萎的、年老色衰的形态排除在外。在形态学中,前者称为"积极的形态",后者称为"消极的形态"。

形态学把形态分为自然形态和人工形态。自然形态是指自然形成的各种形态,它们的存在不为人的意志而转移,如高山、溪流、石头以及生物等。自然形态又可分为有机形态与无机形态。有机形态是指可以再生的、有生长机能的形态,它"源自然形态,是生物体在成长过程中诞生的形态,具有生命的形式特征与生命力的情态特征,如贝壳、花朵等。但符合有机形态特征的除生命体之外如水波与火焰之类也犹如生命体一样,不断地运动与变化,使自身的形态充满勃勃生机,它也属于有机形态。"①而无机形态是指不具备生长机能的形态。

在艺术家摩尔看来,大自然中最具生命力的有机形态是人体。在他的雕塑作品中,人体本身或象征人体结构的构形元素——具有有机形态的圆柔厚实的团块,反复出现。其意义就在于表达生命的内在力量。由于那些抽象的、饱满的团块有一种张力,不仅显示出力量感,而且有一种不断生长的趋势(图3-1)。

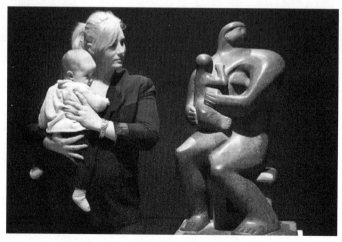

图3-1 一对母子在观看摩尔作品《母子》

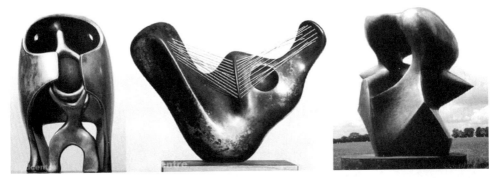

图3-2　摩尔雕塑作品

从摩尔雕塑中可以看到有机形态的那种流畅、和谐、自由转换中体现出生命的律动和节奏感,以及丰富的空间关系。虽然是由无生命的、冰冷的石块雕琢而成,却给形态注入了生命力,呈现出饱满的活力。这才是三维设计所具有的魅力和意义所在。美国符号论美学家苏珊·朗格(1895-1982)在《艺术问题》中指出:"如果要想使某种创造出来的符号激发人们的美感,它必须以情感的形式展示出来,也就是说它必须作为一个生命活动的符号呈现出来。必须使自己成为一种与生命的基本形式相类似的逻辑形式。"她把"生命的逻辑形式"概括为运动性、不断生长性、不可侵犯性、有机统一性、节奏性。所以,要将生命活力融入到构形设计中,首先要善于观察,提高敏锐的感觉能力,并把这种感觉抽象地表达出来(图3-2)。

练习08:感悟生命力

要求与程序:小组讨论"生命力"由哪些元素组成,最能体现"生命力"主题的四个词汇;根据四个词意收集相关图片,并作相关的文字说明(尽量从自然界中的动植物中寻找素材,人造物品、艺术品是人为创造的,不在此列。可以从校园及周边环境中采集或上网收集)。

郁郁葱葱	坚韧不拔	欣欣向荣	活力四射
	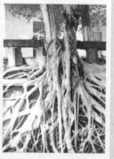		
苍翠欲滴的树木，总是能让人想到旺盛的生命力，而绿色总能勾起我们对于生命的遐想。	错综复杂的树根深扎地底，让人联想到自然界万物生命中坚韧不拔的品质。	刚刚发芽的植物象征着新生命的开始，也预示着蓬勃生机的到来。	怒放的花朵盛开时的美丽，是那么具有活力，绽放是一种绚烂的生命姿态。

出生	成长	绽放	结果

图3-3　感悟生命力
（作者：吴佳、吴晓霞、潘丽丹、汪秋丽、陈国峰、叶敏、叶盛、楼浩健）

练习 09：有机形态

要求与程序：选择自己感兴趣的植物或动物进行观察，并收集相关形象资料；经过高度概括，用白瓷泥塑造一座抽象的有机形态。

材料及工具：白瓷泥1公斤、9寸白瓷盘1个、雕塑工具一套（图3-5）。

图3-4　构形材料与工具使用教学示范

图3-5　材料与工具

60 · 构形原理——三维设计方法

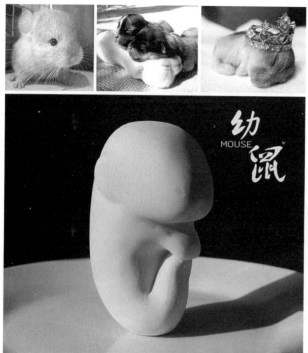

图3-6 有机形态作业
（设计：朱娜丽）

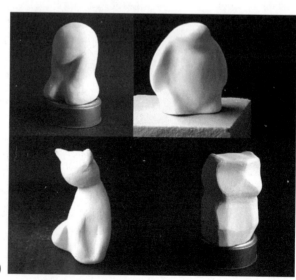

图3-7 有机形态设计
（设计：王成峰、吴立立、沈也、姜明明）

3.2 力的结构

上一节谈到,生命力来自生物体内外压力的相互作用。那么,怎样在人工形态中注入这种"生命力"?这就要求我们通过观察自然物,从中提炼出有关表达生命力的意象,并把这些意象在技术和材料的作用下表达出来。我们就借助"纸筒课题"来解析这一过程。

把纸卷起来做成纸筒,就成了一个三维构成体,能平稳地放在桌面上(图3-8)。给人的感觉是:端庄、稳定和单纯,但缺乏个性和生命力的表现。仔细分析会发现,由于纸筒两边的轮廓线平行而垂直于桌面,这个形态有两种"力"的存在:向上生长的力和地心引力,两种力互相抵消达到一种平衡,所以能稳稳当当站在桌面上。我们可以试着设法打破这种稳定状态,在方向、面积、形状和比例等方面加以改造,让这个单纯的纸筒成为具有"动感和生长感"的三维构成体。

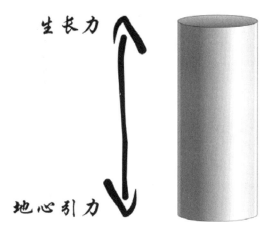

图3-8 平衡的力

自然物的形成来自于其自身规律,也不存在材料制作的问题;而人工形态是按照人的意志做成的,必须借助材料和加工技术。所以,构成一个形态前必须先对材料和构形手段有所认识。纸在这个课题中是作为一种"板材"来运用的。纸筒不是一个"实体",而是空心的。因此对纸筒表面加工所产生的效果都是"线"的形式(图3-9),借助"线形"来改变纸筒整体形象的。那么,接着认识一下"线":一条线表达了位置和方向,并能在其内部聚集起一定的能量,这些能量蕴藏于长度之中,在端点部位得到加强。直线给人的感觉是稳定和庄严,曲线表现为飘逸和流动,斜线会产生不稳定感和速度感,一组线条以长短、宽窄变化进行排列会产生节奏和韵律感(图3-10)。

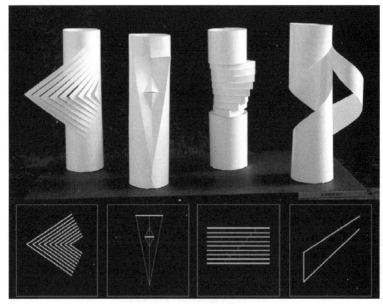

图3-9 线形改变了纸筒的整体形象
（设计：吴立立）

图3-10 线的表现力
（作者：严佳宇）

所有形体的构造都是一种力的结构，可以分为客观的物理的力和主观的心理的力。力的作用是一种物理规律，它是由形态、材料、重量等客观因素构成的，是可通过计算的物理的量；而力量感则是人的心里感觉。具体地说，当人看到色彩灰暗的物体会觉得它比较沉重，看到色彩明亮的物体会感觉比较轻快，尽管这种感觉不一定与客观事实相符。通常物体的重量与构成该物体的材料有关，而与物体的色彩关系不大，但在日常生活中人们对事物的判断常常受心理感受所左右（图3-11）。

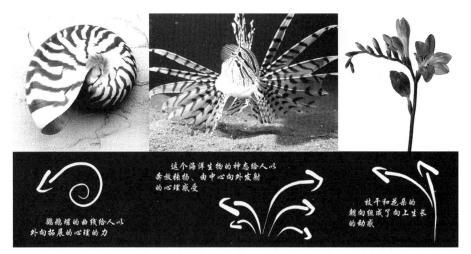

图3-11 力的心理结构

不管是物理的,还是心理的,这种力感源自人在观察自然时形成的对"动态力"和"生命力"的感受。展现在我们面前的自然之物在形成和进化的过程中构成了独特的有机整体,并把所有的视觉关系组成为一个完整的系统。形态的各个部分相互支撑、互相依赖,任何局部的改变都会扰乱整体的平衡和张力的强度。所以,在设计中首先要确定整个形态"动态力"的方向,理顺主要动态力和次要动态力的关系。一个形态只需一个主动力的方向:要么强调垂直方向,要么强调水平方向。以一个主动态力为主,其他部分则是次要的。任何艺术,包括电影、戏曲、文学等都是在整体结构上强调某个主题,而淡化其他次要的部分(图3-12)。

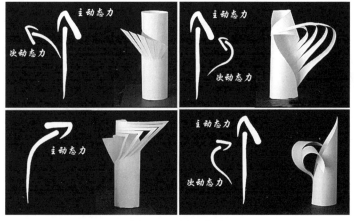

图3-12 动态力分析

64 · 构形原理——三维设计方法

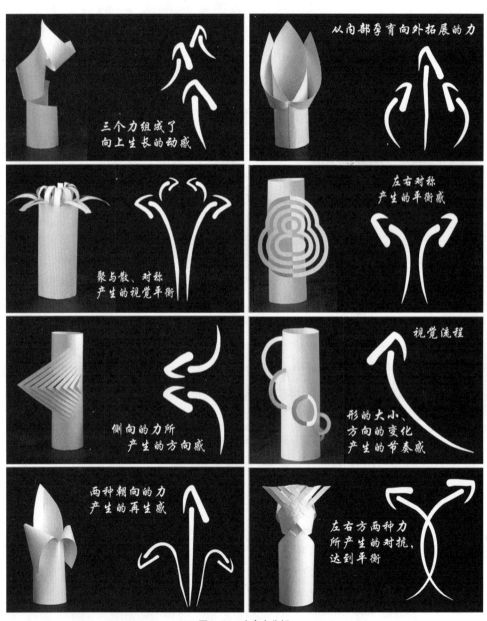

图3-13 生命力分析

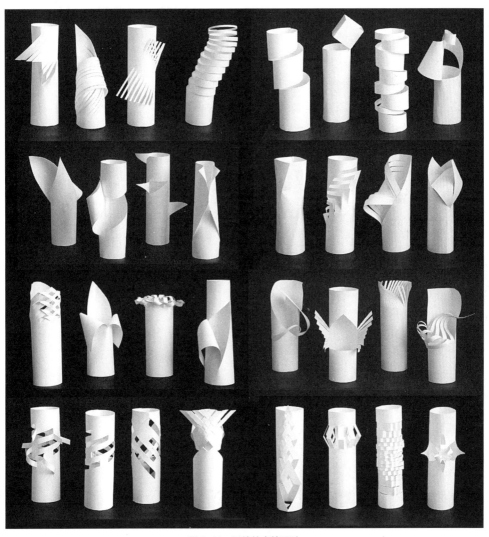

图3-14 纸筒的表情设计
（设计：任军斌、陈鼎业、姜海波、刘文伟、柯巧燕、曹哲、宋高阳、何新新）

和所有的设计一样，认识了构形原则不一定就能设计好的作品，还需要创造力。其实创造力不是凭空而来。首先要尽可能地挖掘自身的想象力，不要受概念的影响，基本方法是尽可能多地做草稿，在动手的过程中去发现新造型的可能性，没有束缚才会尽情地按自己喜欢的方式去构思。在初始阶段，追求完美和急功近利的心态会阻碍思路的发展，多实践就意味着多尝试，增加发现的机会。待我们已经做了10个草稿摆在自己桌子上的时候，心情就会像拥有10个孩子一样，仔细端详而不会把它们弄坏，它们会给我们带来许多启发，新鲜的想法会在这些"孩子们"中间自由地流动，思维就会更加活跃起来了。

做了一定数量的草稿，就要重新审视自己所做的一切，重新评估一下设计效果。这时候可以请老师和同学们提提各自的看法，然后再分析这些意见。重点放在那些看起来最有情趣、最能打动人的构思上。接下来的工作就是利用所学的视觉设计原理去分析它们，然后再进一步发展（图3-14）。

练习10：纸卷的表情

要求与程序：用切开、弯曲、折叠等手段来改造纸筒的表面，使纸筒表现出不同的表情。只能用一张纸完成，不能作添加设计；设计中涉及"形"的大小、长短、方向等因素，这些因素不存在绝对的标准，因为每一个形态单元都受视觉环境和正在形成的内部关系影响，创作时要在直觉和判断力的引导下逐步成型；本课题的关键是锻炼直觉判断能力，在动手做的过程中，找到产生形态的机会。避免事先想一个"形"再制作出来，其结果往往是概念的、程式化和缺乏想象力的。

材料：白卡纸和黑卡纸；

数量：草稿10个，选择其中4个作正稿。

尺寸：纸筒高180，直径50（白卡纸展开尺寸：180×170）；底盘尺寸400×200×20（黑卡纸）。

3.3 曲面的张力

阿恩海姆在《艺术与视知觉》一书中说:"在较为局限的知觉意义上说来,表现力的唯一基础就是张力,这就是说表现性取决于知觉某些特定的形象时所体验到的知觉力的基本性质——扩张和收缩、冲突和一致、上升和下降、前进和后退等等。"② 所以,张力就是一种知觉运动力。如图3-15所示的虽然是一件静态的陶瓷作品,给人感觉却犹如展翅的大鸟,又像飘逸的绸缎。这种运动感康定斯基称之为"具有倾向性的张力"。

图3-15 飘逸的曲面
(日本陶艺 设计:深见陶治)

从日常生活中可以知道,我们的某些感觉是和运动、动感物联系在一起的,譬如,公园里的红鲤鱼在池塘里悠然游弋,喷气式飞机在天空中划出一道白线,海洋馆里的海豚跃出水面又轻轻落入水中,以及在影视作品中猛兽看到猎物猛张大嘴、花开花落、雄鹰翱翔等等。这些动感的事物都会在人们的脑海里留下深刻的印象。即使的类似题材的"静态"画面(图3-16),也会在内心呈现出"运动感",以及由这种动感派生出来的"力感",这种力在很大程度上就是所谓的"张力"——由"运动"带来的力的感觉。那么,视觉张力是怎么产生的?

图3-16 动感和方向感是产生张力的基本要素
(日本纸艺)

首先是方向感。圆形或正方形左右上下前后对称，没有方向感，显得很平静，所以不会产生张力；当圆形变成椭圆时，视觉上就有了方向感，就产生了动力。如图 3-17 所示的由纸张折叠而成的球体侧面，五片像花瓣一样的形体就具有由心向外"发射"的张力存在。其次是运动感，前面提到的事物都是由倾斜、变形的动作产生运动感，才在视觉上带来张力的。建筑上采用一定的倾斜线条，就会产生动感效果。主要原因是眼睛会自觉从稳定空间偏离，造成视线的运动而形成张力（图 3-18）。具体来说，变形也会形成这种视觉偏离，产生具有强烈运动感的结构，如旋动、飞跃、翻卷、生长等。

图 3-17　纸雕作品

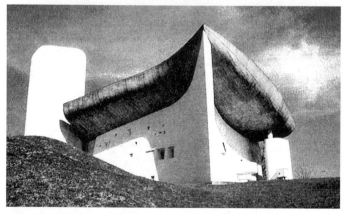

图 3-18　朗香教堂——位于法国东部索恩地区距瑞士边界几英里的浮日山区，坐落于一座小山顶上，由法国建筑大师勒·柯布西耶（Le Corbusier）设计建造，1955 年落成。朗香教堂的设计对现代建筑的发展产生了重要影响，被誉为 20 世纪最为震撼、最具有表现力的建筑

练习11：麦比乌斯曲面

要求与程序：用切开、弯曲、折叠等手段来改造纸筒的表面，使纸筒表现出不同的表情。只能用一张纸完成，不能作添加设计；设计中涉及"形"的大小、长短、方向等因素，这些因素不存在绝对的标准，因为每一个形态单元都受视觉环境和正在形成的内部关系影响，创作时要在直觉和判断力的引导下逐步成型；本课题的关键是锻炼直觉判断能力，在动手做的过程中，找到产生形态的机会。避免事先想一个"形"再制作出来，其结果往往是概念的、程式化和缺乏想象力的。

材料：白卡纸和黑卡纸；

数量：草稿10个，选择其中4个作正稿。

尺寸：纸筒高180，直径50（白卡纸展开尺寸：180×170）；底盘尺寸400×200×20（黑卡纸）。

"麦比乌斯带"在数学中属拓扑型问题，是德国数学家、莱比锡大学教授奥古斯特·麦比乌斯（1790-1868）发现的。这是由一条长纸带将其扭曲，然后将两端粘在一起就成了（图3-19）。前面提到的荷兰画家埃舍尔所作的蚀刻画形象地诠释了麦比乌斯带的奥秘：几只蚂蚁在这个网架上永远走不到尽头（图1-28）。我们就以麦比乌斯带为设计课题，来研究曲面的张力，体现在如下几个方面（图3-20）：

（1）旋动——带有速度感和方向性的，并呈现有规律的、螺旋式运动轨迹的曲面构形；

（2）飞跃——概念上有空气和水的作用，呈现出圆润流畅和轻巧自如的曲线，在构形上常常有"V"的形象特征；

（3）翻卷——在视觉上具有不稳定的心理力场，呈现出流动委婉、复杂多变特性的曲面构形；

（4）生长——体现生命存在的发展趋势，伴随着节奏感和韵律感，并在相似的形态上呈现变化的过程，如大小、方向、积聚、发射、排列等。

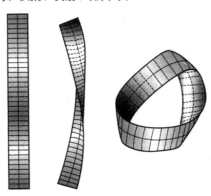

图3-19 麦比乌斯带

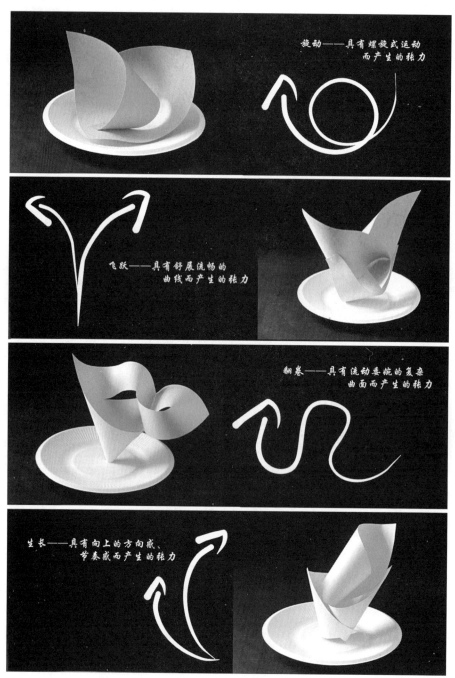

图3-20　曲面的张力
（设计：郭兵、柴贝贝、朱娜丽、江颖超）

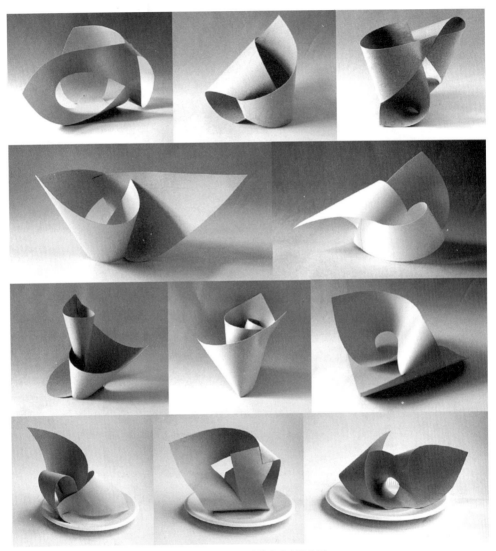

图3-21 具有力感的麦比乌斯曲面
(设计:褚秀敏、缪冰心、寿康、徐华栋、徐吉人、钱磊雄、谢嘉骏、周林颖、张晶晶、田冬月、祝碧武)

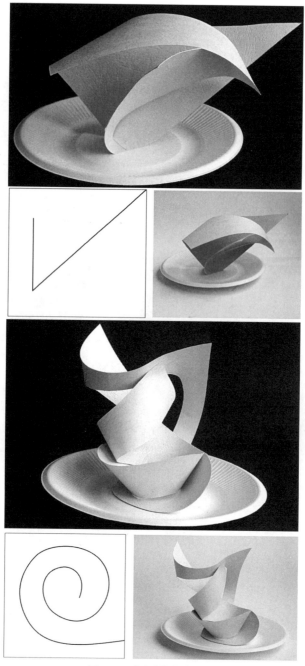

图3-22 麦比乌斯曲面作业
（设计：徐清涛、温建章）

注释：
① 张宪荣．现代设计辞典 [M]．北京理工大学出版社，1998.P230
② （美）鲁道夫·阿恩海姆．艺术与视知觉 [M]．北京：中国社会科学出版社，2006. P640

第4章
视觉秩序

1. 教学内容：尺度、比例、均衡、节奏、韵律等构成美的法则
2. 教学目的：（1）提高美的感受能力，建立尺度概念
 （2）通过动手实践的过程，加深对构成美的认识与理解
 （3）掌握视觉秩序的组成规律
3. 教学方式：（1）用多媒体课件作理论讲授
 （2）个人独立完成收集资料、选择材料并完成作业，教师作辅导和点评
4. 教学要求：（1）通过对尺度、比例、均衡、节奏等构形语言的训练，掌握构形法则，提高构形能力
 （2）利用视觉和触觉的综合训练，提高美感和丰富想象力
 （3）学生要利用大量课外时间去材料市场、文具商店选购设计材料
5. 作业评价：（1）对美感有新的表达
 （2）能体现思考过程，不是对某现成品的模仿
 （3）构思新颖，表现力独特
6. 阅读书目：（1）（美）金伯利·伊拉姆. 设计几何学 [M]. 北京：中国水利水电出版社，2003.
 （2）张柏萌. 二维构成基础 [M]. 北京：高等教育出版社，2008.
 （3）郭茂来、孙巍、王艳敏. 构成实训指导 [M]. 北京：中国水利水电出版社，2011.

4.1 尺度

从形态学角度看,一个新创造的人工物会涉及尺度、平衡以及节奏等要素。譬如"立方体",课题要求用一定数量的瓦楞纸板构成一个丰富的立方体。其组合类型有三种可能:(1)同质要素的组合;(2)类似要素的组合;(3)异质要素的组合。同质要素的组合,表现为有秩序、简单、统一、调和,但缺乏生气和活力,容易陷入单调乏味的状态;类似要素的组合,组合要素在大小、方向、色彩等方面相类似,在对比与统一的基础上显得生动活泼;异质要素组合,由于要素之间的差异大而产生强烈对比,容易陷入零乱、不和谐的状态(图4-1)。除形体构造因素外,所谓的"和谐"、"单调"、"零乱"的描述和视觉秩序有关。而秩序感是基于心理的,不是物理的。建立人造物视觉秩序的关键,就是在形态要素之间既要有变化和对比,又能和谐相处成为具有生气的统一体,如图4-1中图所示。

图4-1 同质、类似和不同质要素组合所构成的三种类型的形体

无论是产品设计,还是建筑设计,从某种程度上是赋予一个并不存在的事物以形态的工作。其设计过程始于构想某个事物。区别于自然造物,这种构形活动不是自然发生的,必然要受到事物内部协调和外界(包括人类)和谐相处的挑战,其中最主要的因素就是尺度问题。尺度是指事物的量与质之间相统一的界限,一般以量来体现质的标准。任何事物超过一定的量就会发生质变,达不到一定的量也不能称其为某种质。例如室内家具尺寸的高低、大小直接影响到人的使用方式和生活状态,人总是以自身的尺度判断事物的大小和距离(图4-2)。而有些设计作品却故意挑战我们的尺度观念,如图4-3所示的落地灯就是把原来的台灯尺寸放大三倍(据说这款灯具设计是为了纪念灯具制造商周年庆典而设计的限量版产品)。这种出人意料的大尺度产品带给人们的视觉震撼是非常有力量的;与此相反,有些诸如微缩景观公园里的物体,常常使我们觉得自己是个巨人。

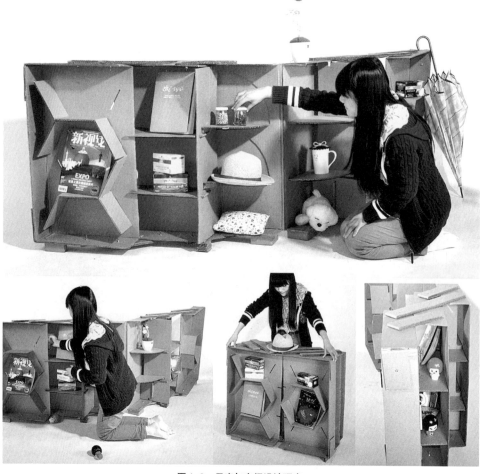

图4-2 尺度与空间设计研究
（设计：吴茹窈、唐丽、叶盟）

尺度的另一个要素就是比例——与人、物、环境之间的关系，以及形态的部分与整体、部分与部分之间的关系。比例是"关系的规律"，凡是处于正常状态的物体，各部分的比例关系都是合乎常规的。合乎一定的比例关系，或者说比例恰当，就是匀称，就会使物体的形象具有严整、和谐的美。比例失调，就会出现畸形，在形式上就是丑的。自古以来，就有众多学者在哲学和数学领域对比例进行过研究，总结出许多法则，运用在各个领域。比较典型的有以下几种：

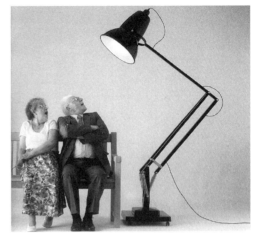

图4-3 "大尺度"的落地台灯
（设计：乔治·卡伐蒂尼）

（1）黄金比——把一条线分为两段：小段与大段之比和大段与全长之比相等，比值为1∶1.618，这就是迄今为止世界公认的"黄金分割比"。从大量研究资料表明，从古到今有许多经典的建筑、器皿造型均符合这个比例，如图4-4所示的雅典帕提农神庙。

（2）整数比——把由1∶2∶3或者1∶2，2∶3这样的整数比例叫做整数比。由于这种比例存在着一定的倍数关系，因而比较容易处理。此数列比具有静态匀称的明快效果，比较适合批量生产的工业产品和单纯明快的现代建筑。

（3）相加数列比——数列中的任何一个数是前两数之和，如1∶2∶3∶5∶8∶13∶21。由于相邻两项之比逐渐接近黄金比，可以在两者之间找出效果相似之点。

（4）等差数列比——相邻两数之差为一定值的数列，如1∶4∶7。常用的有：3∶5∶7，1∶6∶11等。由于日本人偏爱此数列，被认为是东洋美的法则之一。

（5）等比数列比——相邻的两数之比为一定值的数列，如1∶2∶4∶8∶16。常用的有：1∶1.3∶1.7∶2.2∶2.9，1∶1.4∶2∶2.8∶4，20∶37∶68∶125，此数列比能产生较强烈的韵律感。

（6）柯布西耶基本人体尺度——由现代建筑大师柯布西耶发明（图4-5），利用整数比、黄金比和费伯纳奇数比的原理，提出了一个由人的三个基本尺寸（即自地面到人脐部的高度、到头顶的高度和到举臂指端的高度）为基准的新理论，创造了一种设计用尺，并命名为"黄金尺"。其尺度关系由两个数列构成：从地面到人的脐部的高度1130mm作为单位A，身长为A的ϕ倍即1829mm，到上举的手指为2A即2260mm，把A为单位所形成的ϕ比的费伯纳奇数列作为红色系列；再由这个数列的倍数形成的数列为青色系列。这些数列所形成的模数在空间构成上有很高的价值。

78 · 构形原理——三维设计方法

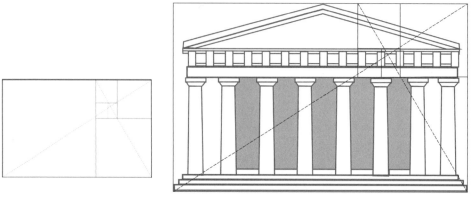

图4-4　帕提农神庙的黄金比例关系（约公元前447–前432年）

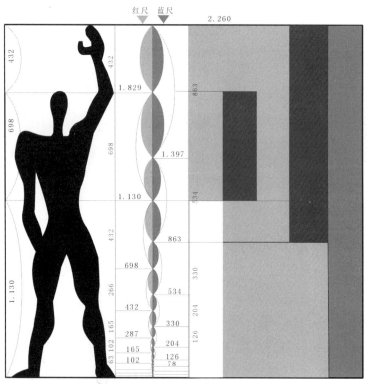

图4-5　柯布西耶基本人体尺度（1938年）

练习 12：分割与重构

要求与程序：所谓分割是将一个整体形态分成独立的几个部分；重构则是将几个独立的形态重新构建成一个整体。根据分割与重构原理，设计制作一个打开并能呈现内部结构，合拢又能成为一个整体的形态。构形设计注意形态之间的比例关系。

材料及尺寸：卡纸、石膏、泡沫板等；200×200×200 范围之内。

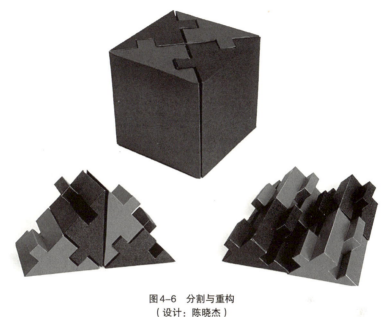

图4-6 分割与重构
（设计：陈晓杰）

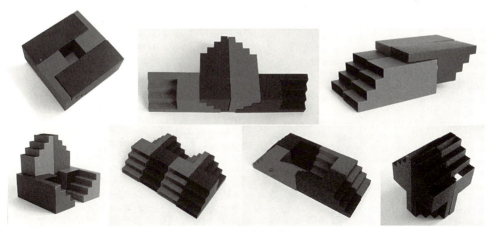

图4-7 分割与重构
（设计：毕超）

图4-8 分割与重构
（设计：吴道凑）

4.2 平衡

从爬行到直立行走，人类骨骼肌肉的结构和功能发生了根本性变化。用四肢爬行，动物的脊椎就像一座桥，四肢的受力与脊椎形成了一种分散压力而保持平衡的关系。直立起来的人，脊椎承担起负重、减震、平衡和运动等功能；上下肢的活动，均通过脊椎调节来保持身体平衡。因此，保持"平衡"成了人类的生存本能及心理结构（图4-9）。我们知道，物理概念的平衡是指两种对应的力相等状态，譬如天平两侧砝码相等，就会形成平衡状态；若两侧砝码不等，天平则会倾斜，倾斜程度由砝码重量的差距决定。我们讨论的设计中的平衡不是物理的，而是视觉心理的。

对称则是平衡的特殊形式。对称的形态在自然界随处可见，如我们的身体、鸟类的翅膀等。在人造物设计中也有大量典范，如北京故宫、四合院、中世纪哥特式教堂，交通工具和电子产品中的大多数都是对称形态。与平衡、均衡形态不同的是，对称形态给人的视觉感受趋于安定和端庄，更显示出规范、严谨的性格来。若处理不当，会有单调、呆板的感觉。

图4-9 人类从爬行到直立行走，其平衡状态发生了根本性变化

对称是平衡的最好体现，对称形态具有单纯、简洁，以及静态的安定感；平衡是指形态构成元素在力量及空间关系上保持均衡状态，即达到视觉上的平衡感受。因此，对称是在统一中求变化，平衡是在变化中求统一。而平衡中最容易达到统一的，是对称的平衡，与之相对的则是非对称平衡（图4-10、图4-11）。

对称的平衡：

（1）轴对称——以轴为中心，将两侧或多侧的基本形在位置、方向上作出互为相对的构成；

（2）翻转对称——以某原点为中心，将基本形作旋转、镜像、放射状的构成；

（3）排列对称——以一定规则作平行排列的构成。

非对称的平衡：

（1）力的平衡——以构成元素在大小、位置、数量、材质的变化，达到"心理力场"的平衡；

（2）空间平衡——以形体与虚空间的对比和布局来达到整体平衡状态，书法、插花常用的艺术手法。

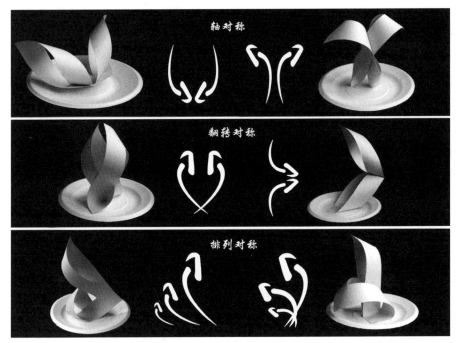

图4-10　对称的平衡分析

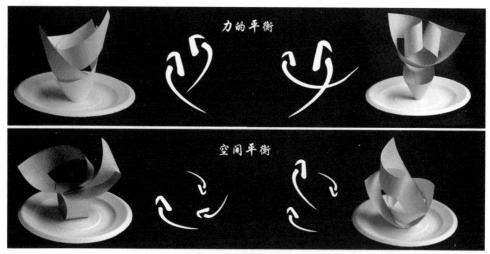

图4-11 不对称的平衡分析

练习13：曲面构形

要求与程序：用一张规定尺寸的"纸卷"作曲面构形设计。不要通过画草稿来获得预想方案，直接动手试作，尽量依靠直觉判断；用普通纸随意试做10个草稿，在有意无意中探索造型的可行性；对10个草稿进行逐个评估和选择，选择其中2个（对称的平衡、非对称的平衡各选一个）并能充分展示纸材的自然特性，曲面舒展、富有生命力度的造型，并对其修改提炼，用规定的卡纸制作正稿。

材料及尺寸：卡纸，8寸纸盘；纸卷尺寸210×210（外）、130×130（内），如图4-12所示。

工具：剪刀、美工刀、透明胶带等。

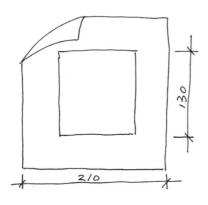

图4-12 曲面构形课题规定的纸卷

在"曲面构形"课题设计中同学们运用了"对称——平衡"原理,做得好的作品大多在比例、形态对比和材料特性的把握上处理得比较成功,还有对"对称平衡"原理运用得比较灵活。不是构形上的刻意模仿,而是顺其自然充分发挥纸的张力,当然这在很大程度上受结构本身的限制。做得不太成功的作品则是比较呆板、繁琐、缺乏生气,这是设计的初级阶段常有的问题。这说明看上去简单的设计,出色并不容易。

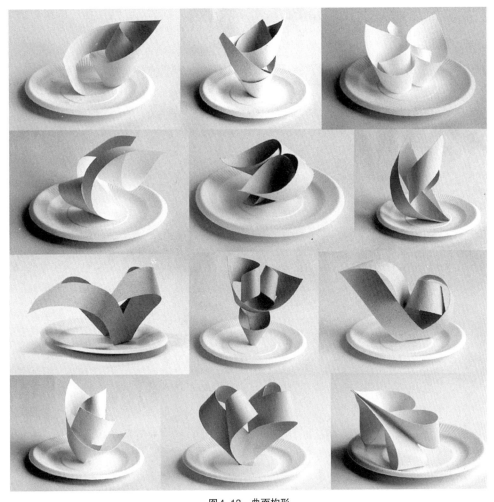

图4-13 曲面构形
(设计:余德俊、王相洁、章可增、吴雄文、徐麟波、徐洪猛、潘丽丹、俞梦娇、叶娅妮、欧成成、林文霞、刘万峰)

4.3 节奏

舞蹈《千手观音》中"21个观音"用优美的身段和婀娜的舞姿表现了无声世界的韵律与美感。印象最深的应该是层层叠叠的"千手"反复变换着节奏和角度,把善良纯美的观音形象"印"在了观众的心中(图4-14)。在这个舞蹈中,创作者充分运用了节奏、韵律、对称、均衡等造型语言来强化美的旋律。构形设计和舞蹈虽然是两个不同的门类,但所运用的形式法则却是相通的。如图4-15所示的坐落在青岛五四广场的《五月的风》雕塑,采用螺旋向上的钢体结构组合,以单纯洗练的造型元素排列组合为旋转腾升的"风"之造型,充分体现了五四运动现代启蒙张扬腾升的民族力量。

图4-14 舞蹈《千手观音》

图4-15 青岛五四广场雕塑《五月的风》

"节奏"原是音乐术语,在设计艺术中是借用了这一概念。在构形设计中所说的节奏,确切地说是一种"节奏感"。就是通过基本形在大小、形状、色彩上的变化,通过排列组合产生出富有起伏、律动的形态,这些组合可以是这样实现"节奏感"的:(1)形体的大小变化呈现规律性变化;(2)形体间空间变化呈现出渐变秩序;(3)形体间的肌理变化具有视觉和谐的变化秩序;(4)形体间在色彩的纯度、明度、彩度上作规律性的变化;(5)材料的质地变化等(图4-16)。

图4-16 形体的节奏感
(设计:倪仰冰)

节奏还会产生韵律,使节奏具有强弱起伏、抑扬顿挫的变化,赋予节奏一定的情调。在二胡曲《二泉映月》中就能直接感受到这种"抑扬"的情绪,在构形设计中注入韵律感就是要把作为"节拍"的基本形在大小、形状、色彩上处理得当。韵律的形式有重复、渐增、抑扬,具体表述如下:

(1)重复——把基本形作反复构成,由于观者的视线移动相对地产生律动感。这种构成形式比较容易掌握,但元素少量的重复时会产生单调感。所以重复的数量达到一定量时三维形体的整体表现力度就会提高(图4-17)。

(2)渐增——基本形之间加以渐变。渐增比重复更有动感,给人以充满力量感。这种视觉力度的比例是由于渐进力的变强而产生舒适流畅的韵律感,其效果是从等差的构成向等比

的构成提高（图4-18）。

（3）抑扬——基本形之间以不规则的级差作变化。抑扬给人以非常激昂的形态表情，对它的理解和把握也是较难的（图4-19）。

图4-17　重复的律动感
（设计：杨铭杰）

图4-18　渐增的律动感
（设计：施齐）

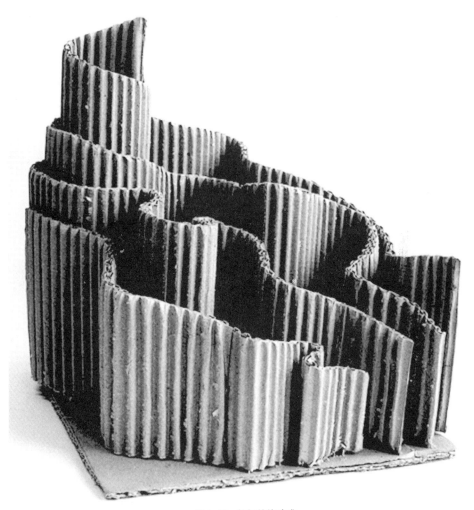

图4-19 抑扬的律动感
（设计：李扬）

练习14：层面构成体

要求与程序：通过包装瓦楞纸这种常见材料进行构成设计；用一定数量的瓦楞纸，按比例有秩序地排列组合成一个层面构成立方体；立方体可以数字、商标、字母、图形为构成元素，采用重复、发射、渐变等手段构成一个稳定、牢固的、立面丰富的立方体。

材料：瓦楞纸、KT板、白乳胶等。

尺寸：200×200×200。

88 · 构形原理——三维设计方法

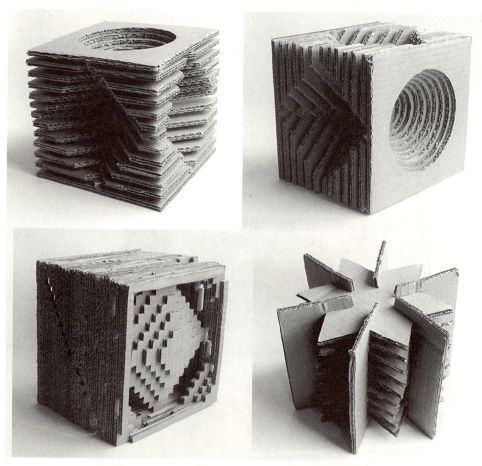

图4-20 层面构成体
（设计：何海英、林家禄、马婕、毕超、吴国统、黄豪云）

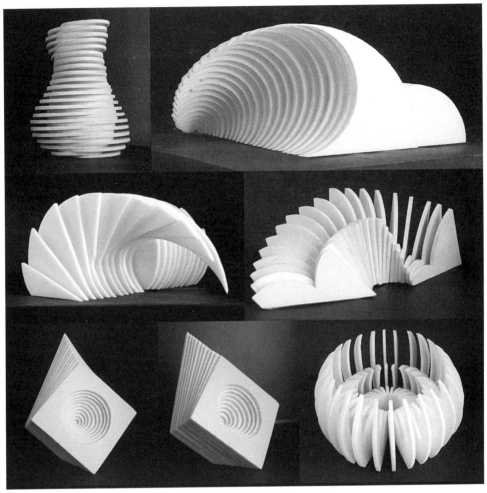

图4-21 层面构成体
(设计：何海英、林家禄、马婕、毕超、吴国统、黄豪云)

练习15：立方体

要求：以KT板材为材料做构成设计；用一定数量的KT板，按比例有秩序地排列组合成一个层面构成立方体；立方体可以数字、商标、字母、图形为构成元素，采用重复、发射、渐变等手段构成一个稳定、牢固的、立面丰富的立方体。

材料：瓦楞纸、KT板等。

尺寸：200×200×200。

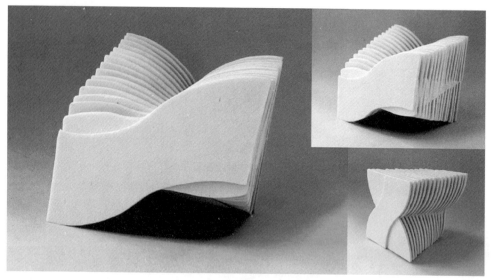

图4-22 富有节奏感的形态(设计:朱娜丽)

第5章
用材料思考

1. 教学内容：设计与材料、工艺的关系
2. 教学目的：（1）学会用材料思考
 （2）能灵活运用材料来表达形体的结构和美感
 （3）通过观察、思考、动手实践的过程，能敏锐发现材料的新感觉，提高对材料的感知度
3. 教学方式：（1）用多媒体课件作理论讲授
 （2）以个人和小组合作方式完成设计课题，教师作辅导和讲评
4. 教学要求：（1）掌握设计材料的基本知识，对各种材料有独特的眼光
 （2）通过材料转化训练，提高和丰富想象力
 （3）学生要利用大量课外时间去小商品市场寻找和选购相关材料
5. 作业评价：（1）敏锐的感觉能力，对材料的创新表达
 （2）能独立思考，不是对某现成品的模仿
 （3）新颖的构思以及卓越的动手表达能力
6. 阅读书目：（1）张宗登、刘文金、张红颖. 材料的设计表现力 [M]. 合肥工业大学出版社，2011.
 （2）柳冠中. 综合造型设计基础 [M]. 北京：高等教育出版社，2009.
 （3）王雪青. 三维设计 [M]. 上海人民美术出版社，2005.

5.1 构形材料

古代思想家老子说："朴散则为器"，意思是说整块的材料经过分割，然后才能加工成各种器具。譬如紫砂壶是由江苏宜兴丁蜀镇特产的一种泥料塑造而成的，一把紫砂壶也可以说是设计活动完结之后留下来的东西，成了形的紫砂壶已经不是原来的那一坨泥巴了，隐去了泥料本来的形态而转化为新的造型物，这种转化就是人作用于材料的过程。

然而，不同材料做成的茶壶就会给人以不同的感觉：金属茶壶给人的感觉是闪亮挺拔、塑料茶壶是柔和轻巧、玻璃茶壶是晶莹剔透、陶瓷茶壶则是典雅洁净，根据日常生活经验还可以想象出木材茶壶、竹子茶壶、皮革茶壶等。由此看出，一把茶壶除了外观形态外，构成茶壶的材料是一种重要的语言向人们传达信息：闪亮挺拔、柔和轻巧、晶莹剔透、典雅洁净，由此引发出对材料的感觉。它是由人的知觉系统从材料表面特征得出的信息，是人们通过感觉器官对材料作出的综合印象。构形材料包含两个基本属性：生理心理属性和物理属性。生理心理属性是指材料表面作用于人的触觉和视觉系统的刺激信息，如粗犷与光滑、温暖与寒冷、华丽与朴素、沉重与轻巧、坚硬与柔软、干涩与滑润、粗俗与典雅等感觉特征；物理属性是指材料的肌理、色彩、光泽、质地等理化特征。如图5-1所示是同学们用不同的材料来演绎生活哲理的创意作品。

材料有自然和人工合成形态之分，人工合成材料是由天然材料加工提炼或复合而成。作为三维设计的物质基础，同时也决定了三维形态的结构、质感、肌理、色彩等心理效能，以及加工手段、工艺、连接方式和连接强度。

现代科技的发展使得设计材料已远远超出了木材、石材、玻璃和塑料的范畴，丰富且越来越复杂。设计基础教学对材料的研究重点并不是这些材料原来形体的利用和开发，而是探讨怎样使材料表面状态通过人的视觉和触觉产生心理效能，以及达到这些效能所需要的技能。在教学中常用材料的形态分类，则更为直观：

（1）点状材料——乒乓球、豆粒、纽扣、玻璃球、钢珠、小石头、塑料球、饮料瓶盖、金属类弹珠等；

（2）线状材料——细铁丝、木条、竹条、藤条、塑料管、塑料电线、塑料吸管、尼龙线、牙签等；

（3）板状材料——合成木板、玻璃板、塑料板、金属板、纸板、石膏板、皮革、纺织面料、金属丝布等；

（4）块状材料——泡沫塑料、木块、石膏块、油泥、黏土、石块、金属块、各类瓶罐，纸盒、纸浆等；

（5）连接材料——胶水、胶带纸、金属钉、金属丝、夹子、橡皮筋、回形针、图钉、棉线等。

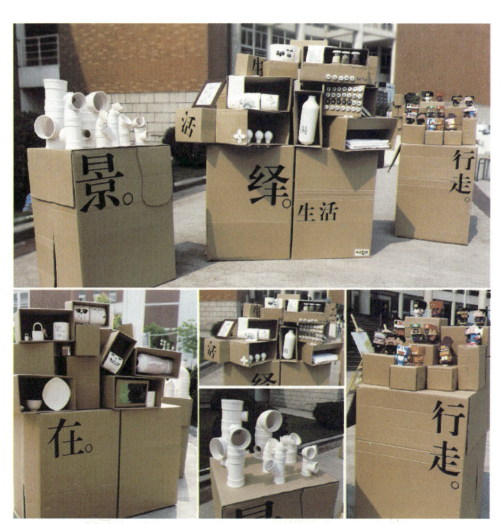

图5-1 材料演绎
（设计：杭州电子科技大学天工智造工作室）

94 · 构形原理——三维设计方法

练习 16：材料方块

要求与程序：以小组为单位，随机分发多种新鲜蔬菜；要求仔细观察蔬菜实物，并从形态、构造、色彩、神态等方面进行想象。

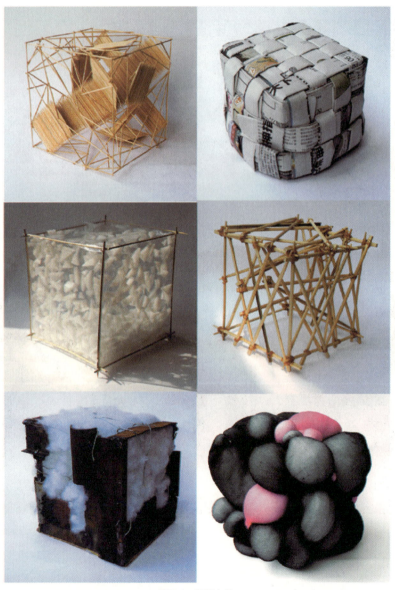

图5-2　材料方块
（设计：卞松涛、徐麟波、陈建江、刘金昆、陈珏、叶娅妮）

（4）块状材料——泡沫塑料、木块、石膏块、油泥、黏土、石块、金属块、各类瓶罐，纸盒、纸浆等；

（5）连接材料——胶水、胶带纸、金属钉、金属丝、夹子、橡皮筋、回形针、图钉、棉线等。

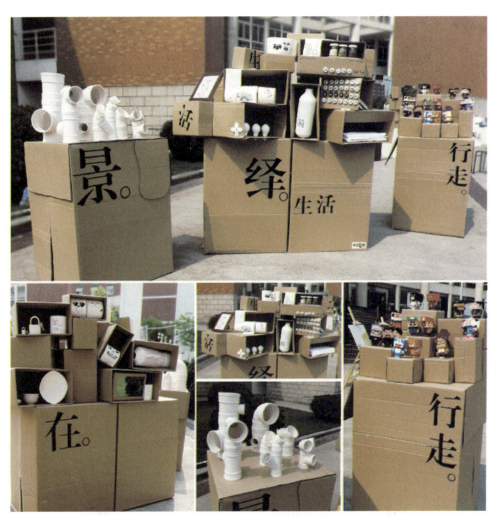

图5-1　材料演绎
（设计：杭州电子科技大学天工智造工作室）

练习 16：材料方块

要求与程序：以小组为单位，随机分发多种新鲜蔬菜；要求仔细观察蔬菜实物，并从形态、构造、色彩、神态等方面进行想象。

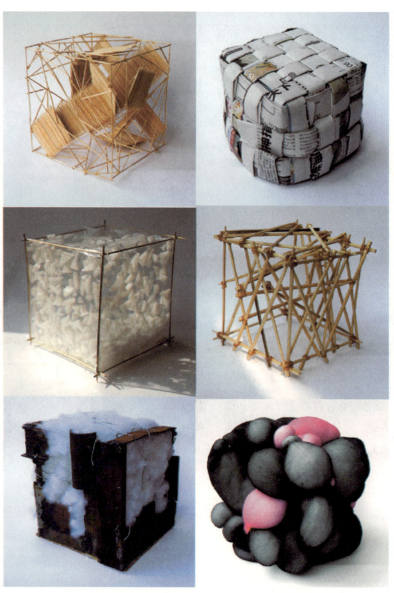

图5-2 材料方块
（设计：卞松涛、徐麟波、陈建江、刘金昆、陈珏、叶娅妮）

图5-3 材料构成
（设计：王文娟）

材料作为构形设计的表现主体，以其自身固有的物理特性和感觉特性影响着设计的整个过程和最后效果。包豪斯学院的伊顿教授认为，当学生们陆续发现可以利用的各种材料时，他们就更加能创造具有独特材质感的作品，就能认识到周围的世界实在是充满了具有各种表情的质感环境，同时领悟到了若不经过材质的感觉训练，就不能正确把握材质运用的重要性。所以，学习三维设计首先从材料的体验着手，这里不单是技术问题，因为实际上材料的性质对于形态的形成是关键因素。要通过大量的材料实验练习，加强对材料的色彩、质感、光泽、粗细、大小、形状的理解，体会和发掘新的视觉和触觉经验，这些都是培养和发展造型感觉所不可或缺的过程。

练习17：感觉材料感觉光线

要求与程序：通过发现材料的软与硬、粗糙与细腻的对比，在光的透射下改变材料原有的视觉特性，在给人的第一印象中体现出材质所蕴含的意境；本课题不在于对材料原来状态的利用，而在于怎样使材料表面状态通过人的视觉和触觉而产生美感，尤其是在光的作用下所体现的"不一样的美感"。

材料：各种纸材。

图5-4 感觉材料感觉光线
（设计：陈孝杰、张权、章琴琴、何海英、庄夏麒、张倪妮、曹哲、陈鼎业）

5.2 材料的构性

构性是指材料的结构抵抗重力、荷载力的形式与能力,是材料特性与结构受力形式的综合因素。下面以纸张为例了解其重力和荷载力对纸材构性的影响:

重力因地球引力而产生。为了克服重力,任何材料在构造一个形体时都要直接或间接与地面发生关系,其构造不是从下向上承托就是向下牵拉。设计基础课程有一个课题是用卡纸设计一种折叠结构,用书本的"开合动作"将形体"竖立"和"折叠",其目的是让学生在设计制作过程中体验纸张的构性特征。如图5-5所示的结构是从下向上承托,以及依靠纸的弹性将形体支撑起来;而图5-6所示的形态结构则依靠与周边形体相连和牵拉来克服其重力的作用。

图5-5 依靠纸的弹性将形体支撑起来的构造
(资料来源:《600 Schwarze Punkte》)

图5-6　与周边形体相连来克服重力作用的构造
（资料来源：《600 Schwarze Punkte》）

荷载力是指形体重力以外的受力，包括承载物（包括人体）的重量、外界的冲击力等。譬如瓦楞纸结构增强了纸材的荷载力，其核心部分的瓦楞是通过胶粘剂将两张牛皮纸和瓦楞粘合后，使纸板中层呈空心结构，除增强纸的荷载力外，其挺度、硬度、耐压、耐破、延伸性等性能要比一般纸张大许多倍。市场上家用电器的运输包装均采用瓦楞纸以替代传统木箱包装，充分发挥了瓦楞纸的构性特点。我们可以通过分析瓦楞的形状以及组合方式了解瓦楞纸的构性特征。

首先了解一下楞型的种类，瓦楞纸在结构上的特征是压成波纹的瓦楞。楞型不同，其抗压强度也不同。瓦楞纸的楞型有：A型、B型、C型和E型（表5-1）。四种楞型的用途：外包装（或称运输性包装）采用A、B、C型楞；内包装（或称销售性包装）采用B、E型楞。A型楞的特点是单位长度内的瓦楞数量少，而瓦楞最高。使用A型楞制成的瓦楞纸箱，适合包装较轻的物品，有较大的缓冲力；B型楞与A型楞正好相反，单位长度内的瓦楞数量多而瓦楞最低，其性能与A型楞相反，使用B型楞制成的瓦楞纸箱，适合包装较重和较硬的物品，多用于罐头和瓶装物品等的包装；C型楞的单位长度的瓦楞数及楞高介于A型楞和B型楞之间，性能接近于A型楞。相比较而言，E型楞又细又小，楞高仅为1.1mm。与A、B、C型瓦楞相比，E型楞具有更薄、更坚硬的特点，一般作为增加缓冲性的内包装盒。

不同楞型决定了不同的抗压能力　　　　　　表5-1

楞 型	楞高/mm	楞个数（300 mm）	平面抗压强度/mPa
A	4.5~5	34±2	0.227~0.248
B	2.5~3	50±2	0.352~0.374
C	3.5~4	38±2	0.284~0.320
E	1.1~2	96±4	0.61

其次是楞型组合方式不同，瓦楞纸板的构性也就各有所异。组合方式可分为：双面瓦楞纸板（三层瓦楞纸板）、双芯双面瓦楞纸板（五层双瓦楞纸板）和三芯双面瓦楞纸板（七层三瓦楞纸板）。双瓦双面瓦楞纸板是使用两层波形瓦纸加面纸制成的，即由一块单面瓦楞纸板与一块双面瓦楞纸板贴合而成（图5-7）。在结构上，它可以采用各种楞型的组合形式，因此其性能各不相同。由于普通双面瓦楞纸板厚，其性能比双面瓦楞纸板强（三层瓦楞纸板），特别是垂直方向的抗压强度有明显的提高；由双芯双面瓦楞纸板（五层瓦楞纸板）制成的瓦楞纸箱，多用于易损物品、沉重物品以及长期保存的物品的包装；三芯双面（七层）瓦楞纸板是使用三层波形瓦纸制成的，即在一张单面瓦楞纸上再贴上一张双瓦双面瓦楞纸制成，与双瓦双面（三层）瓦楞纸一样，可采用A、B、C、E各种楞型的组合。在结构上，使用三种楞型组合而成的瓦楞纸板，比使用两种楞型组合而成的双瓦双面（三层）瓦楞纸板要强。因此，用三瓦双面瓦楞纸板制成的瓦楞纸箱，多用于包装沉重物品，以取代木箱包装。

图5-7
由二层平的和一层瓦楞形组成的三层瓦楞纸板
由三层平的和二层瓦楞形组成的五层瓦楞纸板
由四层平的和三层瓦楞形组成的七层瓦楞纸板

所以，材料的构性对形体结构、功能实现有着紧密联系。"人体支撑物"课题要求以废弃的五层包装瓦楞纸为材料，设计能支撑本人体重的支撑物。为了检验设计者对瓦楞纸构性的理解以及运用能力，作品完成需要进行实地测试：构成体落地承重需落在 A、B 面上，落在 C 面上为不合格。如图 5-8 所示作品就充分考虑了瓦楞纸的材料构性，在材料的方向性、排列形式以及连接形式等细节都作了良好的设计。

练习 18：人体支撑物

要求与程序：瓦楞纸广泛应用在商品的运输包装上，但完成了包装功能随即成了废弃物。本课题以废弃的瓦楞纸箱为材料，设计一个足够支撑起设计者本人重量的构成体；要充分利用这种材料的构性进行结构设计；用眼睛和手充分感受瓦楞纸的特性，研究其构成方式和材料自身的连接方式；不得使用铁钉以及胶粘剂，要能自由拆卸，具有美感。

材料：五层瓦楞纸包装箱。

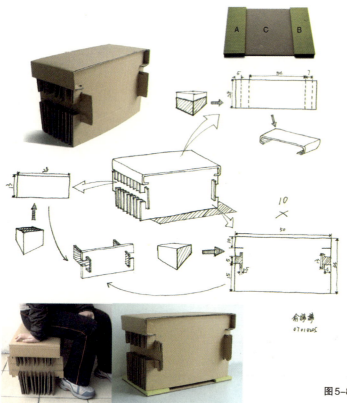

图5-8　利用废弃包装箱制作的坐具
　　　　（设计：俞婷婷）

第 5 章　用材料思考 · 101

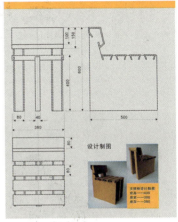

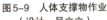

图 5-9　人体支撑物作业
（设计：吴立立）

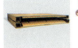

图 5-10　具有茶几功能的折叠纸箱
（设计：温婷婷、潘晓婷、余姝、陈岩、应焕、胡卫）

102 · 构形原理——三维设计方法

情感空间
富有表情的拼接式屏风

由瓦楞纸制作出各个小的单体，每个单体是由三层瓦楞纸粘合，抠出各种表情，使得其更丰富且有趣，且将抠出的纸板扳出，可以在上面放置物品。单体间可以相互组合，任意摆放出各种方式，且组合和拆分十分容易，运输时只要将扳出的纸板压回，将单体拆分便可节约空间。

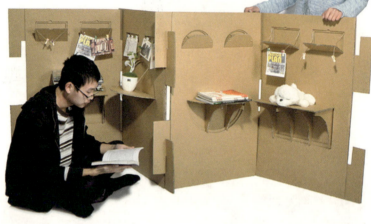

口字型组合

十字型组合

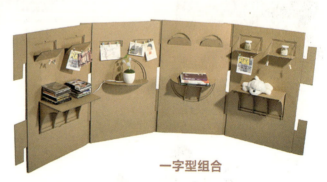

一字型组合

图5-11　富有表情的拼接式屏风
（设计：吴卓奔、陈哲烨、章虔、屠豪杰）

第 5 章 用材料思考 · 101

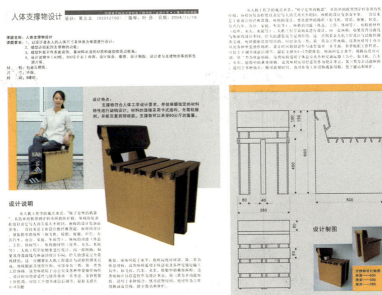

图 5-9 人体支撑物作业
（设计：吴立立）

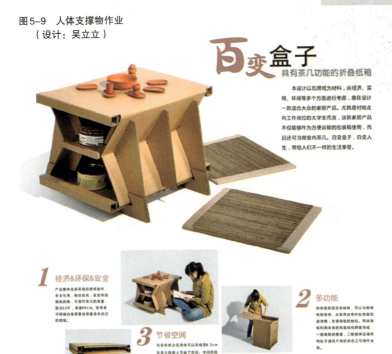

图 5-10 具有茶几功能的折叠纸箱
（设计：温婷婷、潘晓婷、余姝、陈岩、应焕、胡卫）

102 · 构形原理——三维设计方法

情感空间
富有表情的拼接式屏风

由瓦楞纸制作出各个小的单体,每个单体是由三层瓦楞纸粘合,抠出各种表情,使得其更丰富且有趣,且将抠出的纸板扳出,可以在上面放东西物品。单体间可以相互组合,任意摆放出各种方式,且组合和拆分十分容易,运输时只要将扳出的纸板压回,将单体拆分便可节约空间。

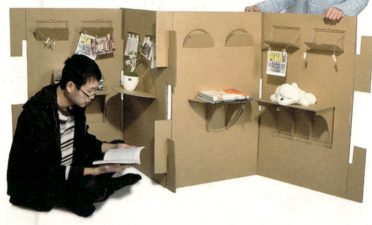

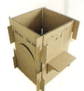

口字型组合

十字型组合

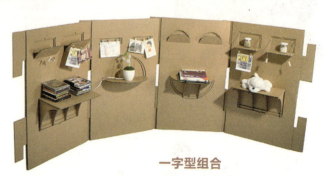

一字型组合

图5-11　富有表情的拼接式屏风
（设计：吴卓奔、陈哲烨、章虔、屠豪杰）

5.3 全新思考

面对一面鲜红的旗帜，不同的人会有不同的想象：喜庆、革命、火爆、战争、崇高、血腥、暴力、缺乏理性等，其实，这面红旗本身与这些事情并没有本质上的联系。之所以会有这些联想，完全是因文化、宗教、习俗这些长期形成的观念所致。人是社会动物，更是观念动物。这些"常识"、"观念"使成年人"不费心思"地与社会融入在一起，不然就会成为"异类"。正是这些观念使得人们在看待事物时很难用自己的头脑观察思考问题，因为"想当然"既省事而又安全。譬如，大家都认为椅子都是由木材制造的，那么纸张能否做成椅子？一般人想都不用想地认为："那是不可能的！"因为这是常识。而有创意的人就会突破这些"正常"观念，尝试用纸来制作可以坐的椅子，建筑大师弗兰克·盖里就用瓦楞纸板做成沙发（图5-12），这就是所谓的"创意设计"。瓦楞纸这种材料早就有了，但很少用在家具上。从某种程度上说，创意就是突破人的"正常观念"，寻找更有价值的"不一样"。作为基础教学，这就是"全新化思考"训练。

本书的一个重要观点：创意来自观察。"由于各种感觉都包含一定程度的想象，因此，我们总会凭着一定的想象去观察事物。然而，我们却不能总是创造性地去观察事物，关键在于想象的根深蒂固性。那些能随时灵活使用他们想象来使观点全新化的人，能够创造性的观察事物。相比之下，那些不能灵活的用想象去进行观察的人，只能经历真实事物的一个侧面。"[①]斯坦福大学麦金教授的这段话说明了创新的第一步是创造性的观察，即所谓全新观察。

图5-12　建筑大师弗兰克·盖里坐在自己设计的瓦楞纸沙发上

图5-13 全新化思考与想象

全新观察意味着重新认识事物，而不是仅仅保留对事物的一般印象（图5-13）。方法之一就是把熟悉的事物有意识地看作陌生事物，说起来容易，做起来可能有点难，其中的关键是"悬置常识"。不用常人眼光，新的视角就会产生，司马光砸缸救落水儿童就不是常人的做法。下面几种方法有助于"悬置常识"。

（1）变熟悉为陌生，变陌生为熟悉——对一个熟悉的事物，试着用新的角度去看待它。悬置常识并非是否定已有的知识，而是改变视角；面对陌生的事物，人们通常的做法就是经过分析研究，把它列入现有的、可以接受的模式之中。譬如，豆浆机以前应该是一种生产工具的概念，近年来把它推向大众消费品市场时，加上了"健康"、"小家电"的概念时，消费者就很容易接受了。

（2）重新定义——世界万物已经被我们做了分类标记，存储在我们的记忆里。如果我们忘记了这些，就会在理智上失去这个世界。语义学家告诉我们：词汇并不代表事物本身。由于过分依赖这些记忆或者是感知觉的懒惰，使得人不愿意从不同的角度去重新观察曾经熟悉的物体。感觉是受客体调节的，使感觉全新化就是要重新定义。

（3）改变环境——一个人的视野和所处的环境对感觉的作用超出人们的想象。全新化观

察是把感觉从常规概念转移到一个新的领域，从而使视觉活跃，外出去旅游可能是最好的方式。另一个方法是倒立观察熟悉的对象，由于改变常规视角，正常的关系随之改变，也会得到全新感觉。

（4）互换角色——可以想象扮演对手的角色来观察同一个事物，甚至站在小狗的立场上看问题，也会有更真切的感受。

当然，"悬置常识"、"重新认识"在现实生活中是个冒险行为，存在一定的风险。譬如在中国红白喜事中"红色对应喜事，白色对应丧事"就不能颠倒了，不然就会出大问题。所以，"全新化思考"在创新教育中要具有安全性和可操作性。名为"秀色可餐"课题训练就是唤起同学们对生活中所能接触到的物品的全新观察和全新认识：肥皂不仅可以洗衣服，它还是一种非常具有视觉美感的材料；纸张也不仅用于写字画画，还是一种可塑性非常强的造型材料。通过对材料的置换，将熟悉的事物陌生化，重新认识事物的概念，使司空见惯的材料呈现出别样的感觉。

练习 19：秀色可餐

要求与程序：在互联网、图书馆里查阅有关菜谱资料，并认真阅读研究；选择生活中常见的、廉价的、不易腐烂变质的、易加工的非食品类材料将菜谱中的材料进行置换；通过置换练习，对日常生活中"司空见惯"的材料重新认识，达到视觉的"全新化"。

材料：9寸白瓷盘1个、白乳胶等。

评分标准：材料的全新表达（40）、色彩的协调性（30）、整体效果（30）。

图5-14 秀色可餐作业

菜名：青豆玉米	材料：卸妆棉、玻璃珠、红纸	设计：张立波	
菜名：香辣粉丝	材料：橡皮筋、彩色纸、海绵	设计：汪秋丽	
菜名：花式冰淇淋	材料：彩色塑料纸、肥皂、化妆棉	设计：陈晶晶	
菜名：香辣玉米粒	材料：肥皂、卡纸、树叶	设计：林金勇	
菜名：清蒸扇贝	材料：瓦楞纸、肥皂、卡纸、树叶	设计：褚秀敏	
菜名：抹茶奶黄包	材料：袜子	设计：潘丽丹	
菜名：龙井虾仁	材料：固体胶、塑料袋、KT板、树叶	设计：王红丹	
菜名：牛排套餐	材料：树皮、肥皂、鞋带、KT板	设计：朱娜丽	

注释：

① (美) R·H·麦金.怎样提高发明创造能力.王玉秋，吴明泰，于静涛译.大连理工大学出版社，1991.P88-89

参考文献

1. （英）达西·汤普森.生长与形态[M].上海科学技术出版社，2003.
2. （美）鲁道夫·阿恩海姆.建筑形式的视觉动力[M].北京：中国建筑工业出版社，2006.
3. （俄）瓦西里.康定斯基.论艺术的精神[M].北京：中国社会科学出版社，1987.
4. （英）莫里斯·索斯马兹.视觉形态设计基础[M].上海人民美术出版社，2003.
5. （美）S·阿瑞提.创造的秘密[M].沈阳：辽宁人民出版社，1987.
6. （英）怀海特.教育的目的[M].北京：三联书店，2002.
7. （美）盖尔·格里特·汉娜.设计元素[M].北京：知识产权出版社·中国水利水电出版社，2003.
8. （英）史蒂芬·霍金，列纳德·蒙洛迪诺.大设计[M].长沙：湖南科学技术出版社，2011.
9. （美）Eric Jensen 艺术教育与脑的开发[M].北京：中国轻工业出版社，2005.
10. （美）金伯利·伊拉姆.设计几何学[M].北京：中国水利水电出版社，2003.
11. （日）青木正夫.图案设计构成研究[M].北京：人民美术出版社，1985.
12. （瑞士）约翰·伊顿.造型与形式构成——包豪斯的基础课程及其发展[M].天津人民美术出版社，1990.
13. （美）R·H·麦金.怎样提高发明创造能力.王玉秋，吴明泰，于静涛译.大连理工大学出版社，1991.
14. （德）克里斯蒂安·根斯希特.创意工具——建筑设计初步[M].北京：中国建筑工业出版社，2011.
15. 辛华泉.形态构成[M].武汉：湖北美术出版社，2002.
16. 柳冠中.综合造型设计基础[M].北京：高等教育出版社，2009.
17. 罗玲玲.建筑设计创造能力开发教程[M].北京：中国建筑工业出版社，2003.
18. 胡宏述.基本设计——智性、理性和感性的[M].北京：高等教育出版社，2008.
19. 张柏萌.二维构成基础[M].北京：高等教育出版社，2008.
20. 张宗登，刘文金，张红颖.材料的设计表现力[M].合肥工业大学出版社，2011.
21. 郭茂来，孙巍，王艳敏.构成实训指导[M].北京：中国水利水电出版社，2011.

后记——从包豪斯说起

本书写作期间，恰逢"包豪斯与东方——中国制造与创新设计国际学术会议"在中国美术学院召开（2011年10月）。杭州市政府花巨资将包豪斯原作从德国搬到了西湖边上。现代设计教学理念就起源于包豪斯，中国大陆大多数设计院校基本上沿用这个体系。

随着时代的发展，用目前的眼光来审视这个体系时会发现，包豪斯在设计教育方面的贡献在于第一次把被认为不可靠的感觉变成科学的、理性的视觉法则。包豪斯所开拓的是一条理性化思维的设计道路，为国际风格、极简主义设计思潮开了先河。同时，我们也应该看到，理性主义的设计难以满足当今人们丰富多样的情感需求。我们认为借鉴包豪斯，更应该关注如何培养人文精神和创造能力，使艺术设计真正满足人类复杂的生理需求和情感需求。进入信息时代以来，设计思想和理论层出不穷，尽管包豪斯的现代主义思想曾经对设计来带了不可磨灭的贡献，但是现代人不会把设计拽回到上个世纪。因为设计教育必须着眼于解决当下的问题，而且必须承担起设计观念、知识和技术革新的重任。

设计学科的特点在于它鲜明的实践性，所有的设计理论最后都会指向设计实践，有人把设计学科定义为体现"实践智慧"的学科。我们要从文化角度去研究它，同时又要从市场角度去看待它，其多变性和缺乏恒常性给学理研究带来困难。换个角度思考：正是因为设计活动具有鲜明的实践特性，就非要提到理性分析见长的纯理论研究领域不可，实践、直觉、经验并非低人一等。结合设计教育实践来讨论设计教育问题，对设计学科建设是大有益处的。

对所谓的"三大构成"教学体系（不论是包豪斯创立的，还是日本设计教育发展出来的一套理论），有其历史成因：产品量产化的要求使得形态设计难以继续维持模仿和变形的方法，人们需要全新的设计方法；在认为物质无限可分的现代物理学以及现代系统论和方法论等理论的影响下，形成了新的形态设计理念，把各种事物分解为基本因素，找出新的联结关系和组合方式。这就是构成的理论基础：将各种形态或材料进行分解，并作为素材重新赋予秩序组织。过去20多年来中国内地大多数设计院校的构成教学基本上是这种理念的体现，20世纪末，清华大学美术学院辛华泉教授的《形态构成学》奠定了构成教学的基础。进入21世纪，设计教育界不断传出对"三大构成"课程改革的呼声，由于我们在引入这套体系时缺乏对课程教学理念的研究，改革往往带有一定的盲目性。去年，本书合著者潘洋从德国柏林艺术大学留学归来，带来了德国设计基础教学的最新信息。与国内设计教育最大的不同是，德国没有统一的"三大构成"的教学体系，更多地注重设计本源和基础能力的教学，比如认真严谨的思维程序和学习态度，重视对学生的观察能力、思考能力和动手能力的培养，并根据自身

特点开设互不相同的基础课程。印象最深的是有个艺术院系担任三维设计课程的老师，是没有艺术专业背景的医学骨科博士，教室外面的橱窗里放满了各种动物、人的骨架和学生依据这些骨架所做的三维作品，而基础课程就是在这种氛围中进行的。潘洋的这些信息给我们带来了很多启示，重新作了教学设计，本书的部分内容真实呈现了课程改革后的教学成果。

 作为工业设计专业的教科书，本书对应的是"立体构成"、"三维设计"之类的课程，属于工业设计、包装设计、环境设计等专业的基础课程。希望本书的出版能得到国内设计教育界的批评指正。在此，特别感谢中国建筑工业出版社给我们提供这次出版机会，感谢杭州电子科技大学工业设计系师生对本课程教学的支持，陈炼、张振颖老师参与了本课程教学及指导工作。本书第2章由潘洋编写并插图，其他章节由叶丹撰写并统稿。

<div style="text-align:right">

叶 丹

2012年4月28日于杭州下沙高教园区

</div>